마커 렌더링

따라하기

신민섭

창원대학교 산업디자인학과에서 제품 및 환경디자인전공으로 학사, 석사, 박사 학위를 받았다.
디자인기획ID4와 아트인테리어의 대표를 역임했다.
창원성산대전 운영위원이며, 경남디자인협회의 이사이다. 한국디자인학회와 마산미술협회 회원이다.
2015년부터 국제대학교와 창원대학교에서 강의를 하고 있다.

마커 렌더링 따라하기

발행일	2019년 5월 13일

지은이	신민섭		
펴낸이	손형국		
펴낸곳	(주)북랩		
편집인	선일영	편집	오경진, 강대건, 최승헌, 최예은, 김경무
디자인	이현수, 김민하, 한수희, 김윤주, 허지혜	제작	박기성, 황동현, 구성우, 장홍석
마케팅	김회란, 박진관, 조하라		
출판등록	2004. 12. 1(제2012-000051호)		
주소	서울시 금천구 가산디지털 1로 168, 우림라이온스밸리 B동 B113, 114호		
홈페이지	www.book.co.kr		
전화번호	(02)2026-5777	팩스	(02)2026-5747

ISBN	979-11-6299-711-6 13650 (종이책)	979-11-6299-712-3 15650 (전자책)

이 도서의 국립중앙도서관 출판예정도서목록(CIP)은 서지정보유통지원시스템 홈페이지(http://seoji.nl.go.kr)와
국가자료공동목록시스템(http://www.nl.go.kr/kolisnet)에서 이용하실 수 있습니다.
(CIP제어번호: CIP2019018616)

(주)북랩 성공출판의 파트너

북랩 홈페이지와 패밀리 사이트에서 다양한 출판 솔루션을 만나 보세요!

홈페이지 book.co.kr • **블로그** blog.naver.com/essaybook • **원고모집** book@book.co.kr

제품 및 환경 디자인의 프로세스 과정에 필요한 마커 렌더링

마커 렌더링
따라하기

신민섭 지음

북랩 book Lab

마커 렌더링의 중요성

디자인에서 렌더링이란?

자신이 형상화한 무언가에 생명력을 불어넣는 것이라 할 수 있다.
대표적인 렌더링으로는 마커 렌더링, 포토샵 렌더링, 일러스트 렌더링, 3D 렌더링 등이 있다.
그중 가장 기본이 되는 렌더링은 마커 렌더링이다.
마커 렌더링을 기본 바탕을 가지고 평면상에서 보여지는 시각적 느낌을 잘 구현한다면 디자이너의 길을
걸어가는데 질적으로 많은 도움이 될 거라 생각된다.

제품 및 환경디자이너는 자신이 머릿속에서 생각한 무언가를 사람들이 볼 수 있도록 형상화해서 만들어 내는
사람이다.
이 책에서는 다양한 재질의 제품, 환경, 건축을 단계별로 형상화하여 구성하였다. 제품 및 환경 디자이너의
꿈을 가진 이들이 습득과 배움에 도움이 되길 바란다.

2019년 신민섭

Contents

MARKER RENDERING CURRICULUM

제품 및 환경 디자인의 프로세스 과정에 필요한 마커 렌더링

마커 렌더링 따라하기

기본 도형의 이해

원근법과 투시도에 관한 내용을 알아보고 기본 도형을 이용하여 덩어리와 빛의 그림자를 설명하고자 한다.

원근법과 투시도 원리

원근법 원리

원근법의 언어적 의미는 현실에 보여지는 다양한 사물들을 작가가 도구를 사용하여 2차원 평면 위에 깊이감을 주어 표현하는 방법을 말한다.
즉, 원근법은 3차원의 공간을 2차원의 화면에 나타내는 방법이며, 사물들을 보는 시점에서 공간감을 표현하는 것을 말한다.

투시도 원리

투시도는 바라보는 사람과 그리고자 하는 물체 사이에 투명한 화지를 놓고 비추는 상을 2차원 화면에 그리는 방법으로 보는 사람에 시선 방향에
따라 다르게 그려지게 된다. 투시도에서 선들이 원근감으로 인하여 하나의 점으로 형성되며, 이 점들을 소실점이라 한다. 투시도의 종류는 1점 투
시, 2점 투시, 3점 투시로 나눌 수 있다.

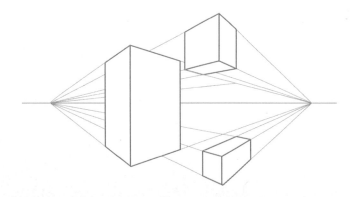

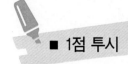
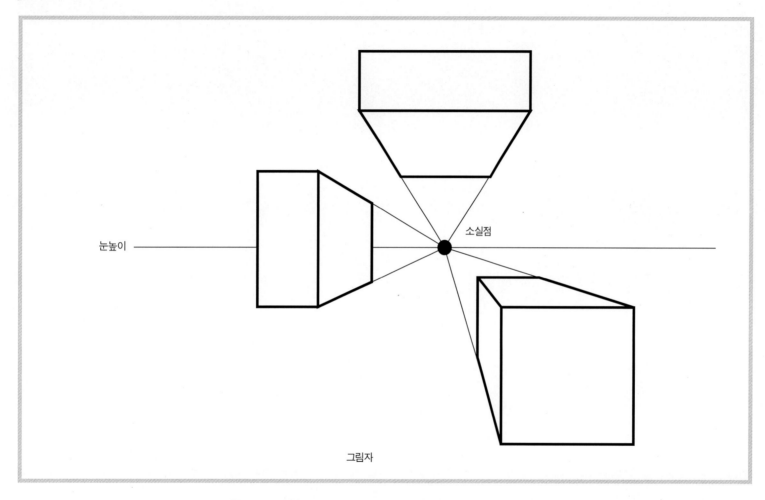

- 1점 투시는 시선을 좌우로도 고정하지 않고 위아래로도 고정하지 않고 눈 한 개로 정면만을 바라보는 것을 말하며, 1개의 소실점을 가지며, 집중감과 공간감이 강하다.

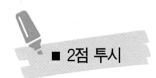

■ 2점 투시

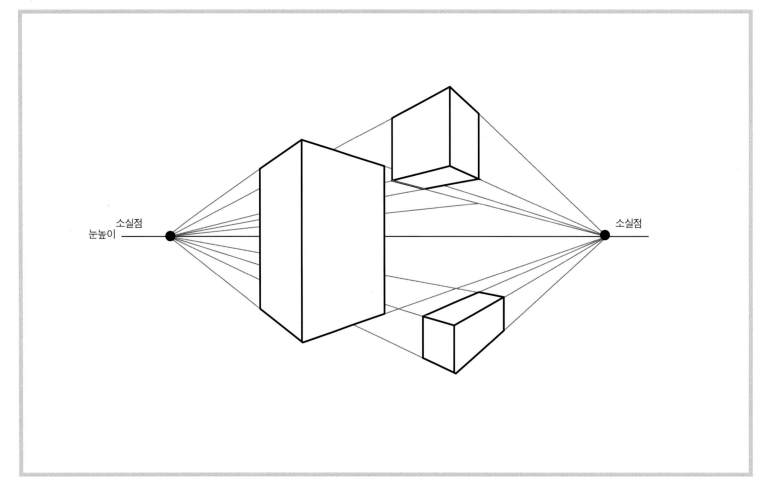

소실점
눈높이

소실점

- 2점 투시는 2개의 소실점을 잇는 수평선이 눈높이다. 웅장한 느낌이 들며, 유각 투시도는 화면경사에 따라서 45' 투시, 30' ~60' 투시, 정각 투시로 구분된다. 건축물 디자인에서 가장 많이 사용하는 투시도이다.

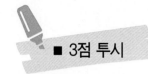

■ 3점 투시

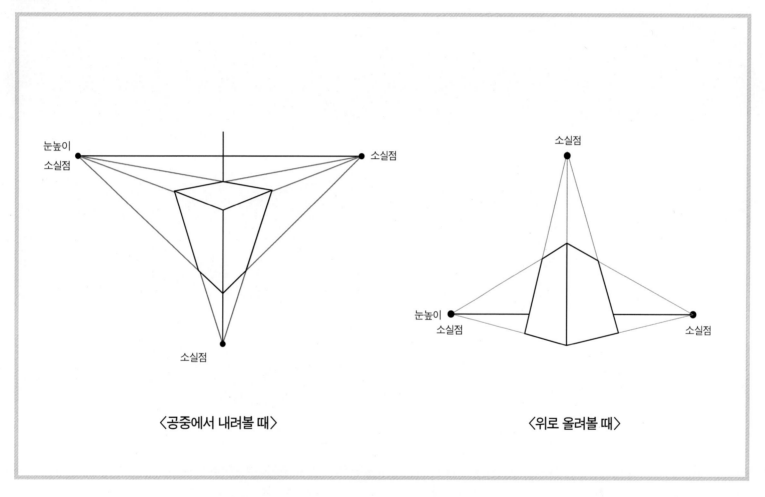

눈높이
소실점

소실점

소실점

〈공중에서 내려볼 때〉

소실점

눈높이
소실점

소실점

〈위로 올려볼 때〉

- 3점 투시는 3개의 소실점을 가지며, 디자인적 입체표현에 주로 사용된다. 물체를 위에서 내려보거나 올려보는 듯한 느낌을 가지고 있으며, 과장된 시선 앞부분이 과장되어 보인다. 투시도법 중에서 입체감을 많이 살릴 수 있으며, 크고 넓은 면적에 많이 사용된다.

■ 빛에 의해 만들어진 그림자 원리

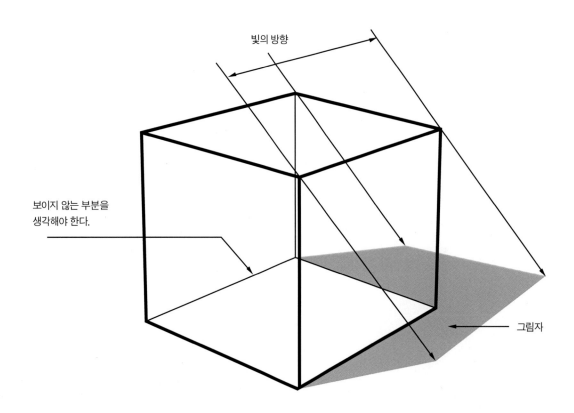

빛의 방향

보이지 않는 부분을
생각해야 한다.

그림자

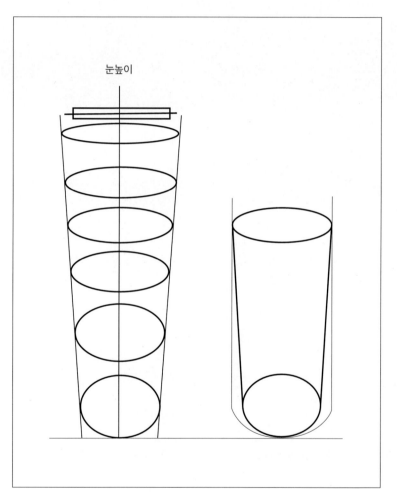

눈높이

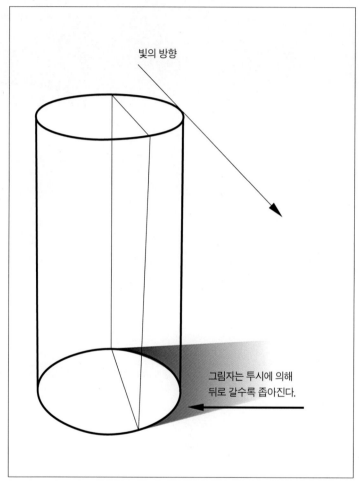

빛의 방향

그림자는 투시에 의해
뒤로 갈수록 좁아진다.

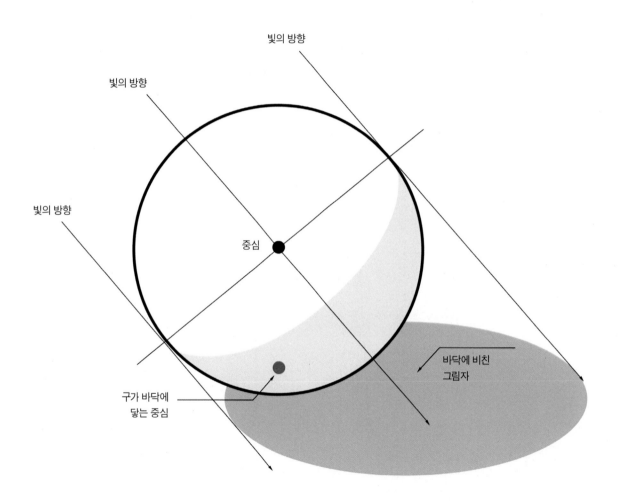

빛의 방향

빛의 방향

빛의 방향

중심

구가 바닥에
닿는 중심

바닥에 비친
그림자

렌더링의 음영과 기초재료

이 장에서는 마커 렌더링에 필요한 재료와 기본 설명을 바탕으로 기초재질에 대한 내용을 이야기하고자 한다.

■ 마커 렌더링 재료

컬러 마커 세트, 회색 마커 세트, 유성 색연필 검은색·흰색, 수정액 화이트, 평자

음영 및 재질 표현

음영

방향성을 가진 광선이 한 물체를 비추면 그 물체 자체는 밝은 부분과 어두운 부분으로 구분되어 있다.
이때 어두운 부분이 음이고, 다른 곳에 생기는 암부(暗部)가 그것의 영(影)이다.
렌더링을 하기 위해서는 빛과 그림자에 대한 법칙성을 알아야 한다. 아래에서 법칙성을 이야기하고자 한다.

법칙성

① 주광은 45°(10시와 11시 사이) 방향에서 온다.
② 반사광은 45°(4시와 5시 사이) 방향에서 온다.
③ 그림자는 물체에 나타나는 그림자만 표현하며 바닥의 그림자는 없는 것으로 한다.

주광은 45°(10시와 11시 사이) 방향에서 온다는 법칙성을 가지고 빛이 사물 모서리에 부딪히는 면에 하이라이트를 이용하여 윤곽선을 넣는다.

반대쪽 45°(4시와 5시 사이) 방향에는 검은색으로 윤곽선을 그린다.

그림 1은 위에 설명을 바탕으로 표현한 것들이다.

(그림 1) 하이라이트와 윤곽선 만들기

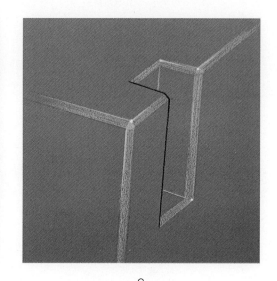

A

B

C

A. 각진 입방체에 하이라이트와 윤곽선을 표현한 예

B. 각진 입방체에 측면이 둥근라운드 형태에 하이라이트와 윤곽선을 표현한 예

C. 각진 입방체에 격자를 손질한 깎인 면의 하이라이트와 윤곽선을 표현한 예

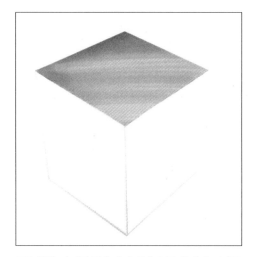

3번 회색 마커를 좌측에서 우측으로 위에서 아래로 마커칠을 한다.

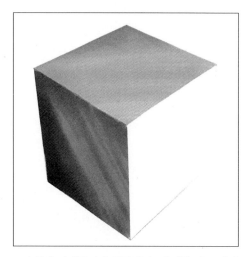

5번 회색 마커를 좌측 하단에서 45˚ 방향 위로 마커칠을 한다. 하단 모서리 부분은 7번 회색 마커로 조금 더 진하게 칠한다.

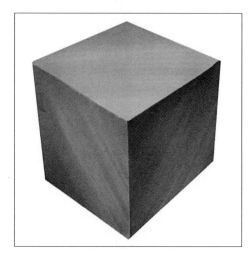

5번 회색 마커를 중심 위에서 45° 방향 아래로 마커칠을 한다. 상단 모서리 부분은 8번 또는 9번 회색 마커로 조금 더 진하게 칠한다.

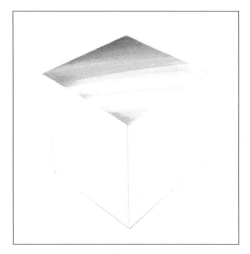

3번 회색 마커를 이용하여 사선 방향으로 칠한다. 상단 모서리 부분을 5번 마커로 칠한다.

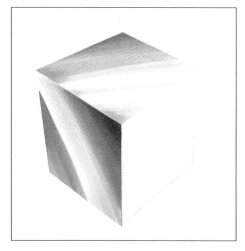

3번 회색 마커를 좌측 하단에서 45° 방향 위로 마커칠을 한다. 중심 모서리를 5, 7번 마커를 이용하여 칠한다.

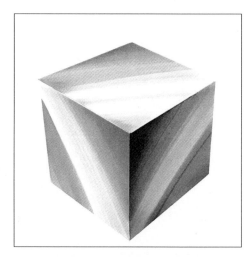

3번 회색 마커를 좌측 하단에서 45° 방향 위로 마커칠을 한다. 중심 모서리를 7, 9번 마커를 이용하여 칠한다.

1, 3번 회색 마커를 사선방향으로 칠한다. 중간에
반사 느낌을 주기 위해 곡선을 추가한다.

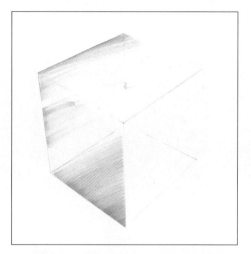

3, 5번 회색 마커를 좌측 하단 중심에서 45˚ 방향 위
로 마커칠을 한다. 반사 느낌을 중간에 표현한다.

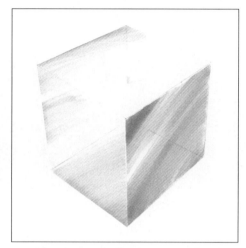

4번 회색 마커를 중심 위에서 45˚ 방향 아래로 마커칠
을 한다. 상단 모서리 부분은 6, 8번 회색 마커로 조
금 더 진하게 칠한다.

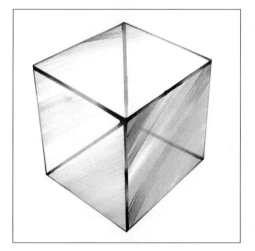

5, 6번 회색 마커를 이용하여 유리에 두께 칠을 한
다.

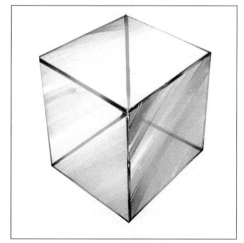

유성 색연필 검은색을 이용하여 중심과 모서리 부분
을 칠한다. 흰색으로 하이라이트를 표현한다.

기본 마커 칠을 한 다음에 5번 회색 마커를 이용하여 상단의 반원을 칠한다.

양쪽 측면에 7번 회색 마커를 이용하여 상단의 반원을 칠한다.

반원을 칠한 부분을 조금 더 자연스럽게 5, 6번 회색 마커를 이용하여 칠한다. 회색 색연필을 이용한다.

반원을 칠한 부분을 조금 더 자연스럽게 흰색, 회색, 검은색 색연필을 이용하여 정리한다.

반원을 칠한 부분을 조금 더 자연스럽게 흰색, 회색, 검은색 색연필을 이용하여 조금 더 자연스럽게 정리한다.

흰색, 회색, 검은색 색연필을 이용하여 조금 더 자연스럽게 정리 후 화이트로 하이라이트를 찍는다.

렌더링

렌더링이란 다양한 사물을 표현, 묘사를 한다는 뜻으로 제품 디자인의 한 과정이며, 그 외 패션 일러스트, 일러스트, 건축 실내·외 등에 사용되며, 현존하는 않는 것을 눈앞에는 실물이 있는 것처럼 표현하여 구현하는 방법을 의미한다.

* 이 장에서는 마커 렌더링 따라하기장으로 순서대로 설명하고자 한다.

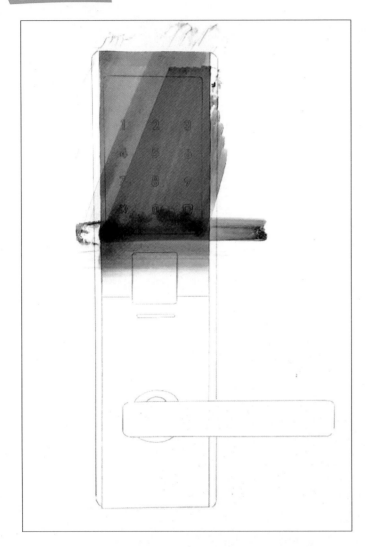

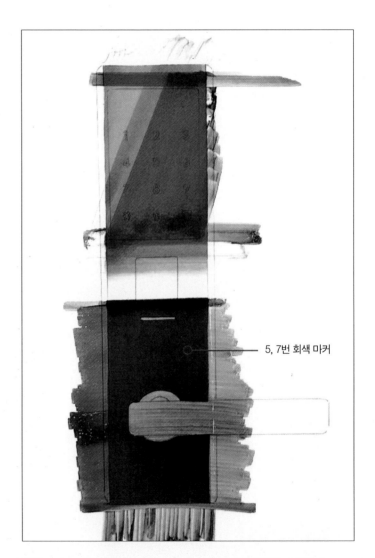

5, 7번 회색 마커

피스테이프를 바른 후 3, 5, 7번 회색 마커를 이용하여 사선으로 칠한다.

하단의 피스테이프를 제거한 후 5, 7번 회색 마커를 이용하여 칠한다.

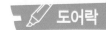
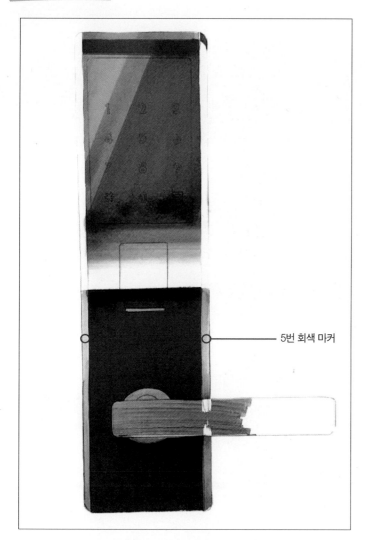

5번 회색 마커

피스테이프를 제거한 후 5번 회색 마커를 이용하여 양쪽 측면을 금속 느낌으로 칠한다.

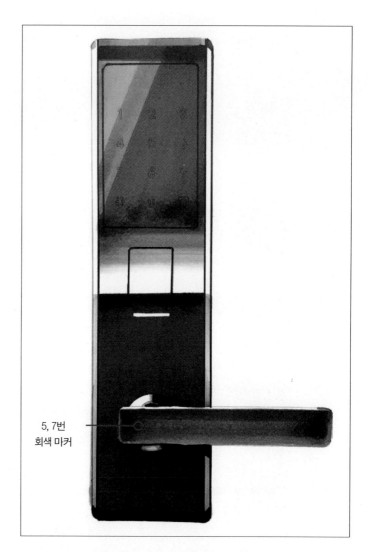

5, 7번
회색 마커

피스테이프를 제거한 후 5, 7번 회색 마커를 이용하여 손잡이 부분을 칠한다.

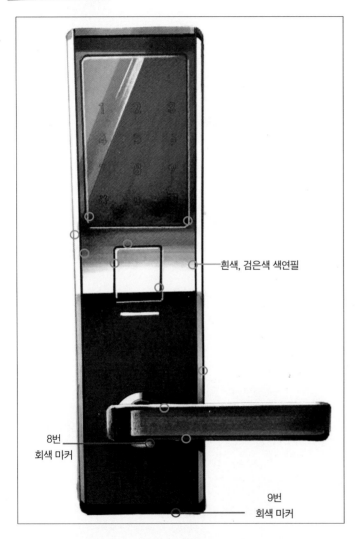

흰색, 검은색 색연필

8번
회색 마커

9번
회색 마커

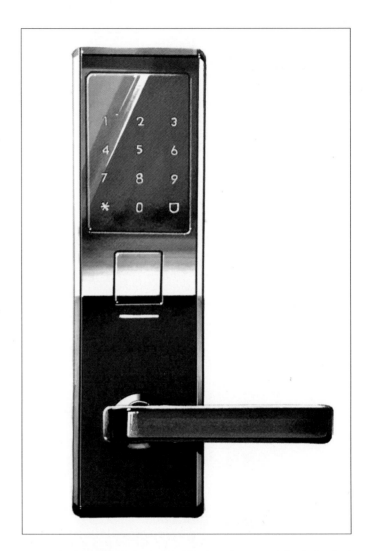

8, 9번 회색 마커를 이용하여 조금 더 어두운 부분을 덧칠하고 흰색, 검은색 색연필로 반사 질감과 하이라이트 부분을 윤곽선으로 표현한다.

흰색, 검은색 색연필로 하이라이트 부분의 윤곽선을 표현 후 화이트 수정액으로 찍어준다.

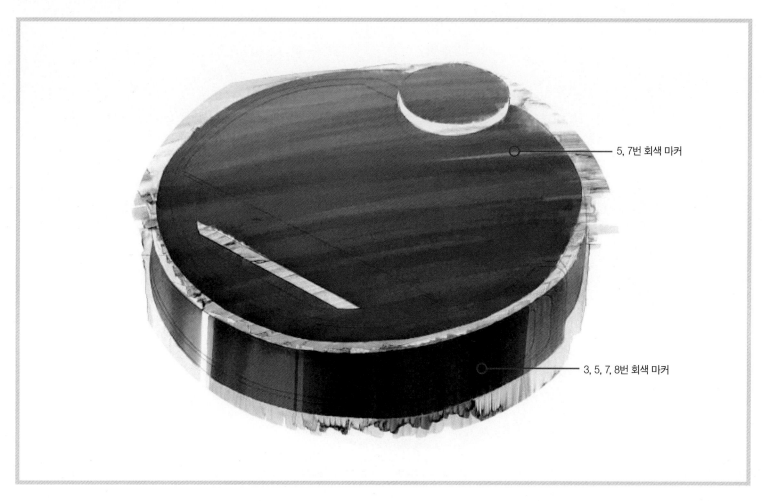

5, 7번 회색 마커

3, 5, 7, 8번 회색 마커

피스테이프를 제거한 후 상단을 5, 7번 회색 마커를 이용하여 칠을 한다. 아래 부분은 빛을 생각하여 원기둥의 둥근 느낌으로 3, 5, 7, 8번 회색 마커를 이용하여 칠을
한다.

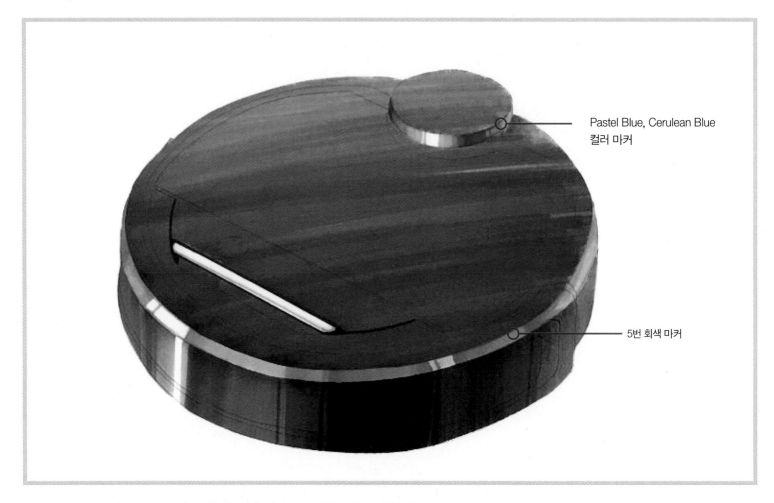

Pastel Blue, Cerulean Blue
컬러 마커

5번 회색 마커

상단과 하단 사이에 깎인 면의 피스테이프를 제거한 후 회색, 5번 마커를 이용하여 칠한다.
상단의 컬러 부분에는 Pastel Blue, Cerulean Blue 컬러 마커를 이용하여 칠한다.

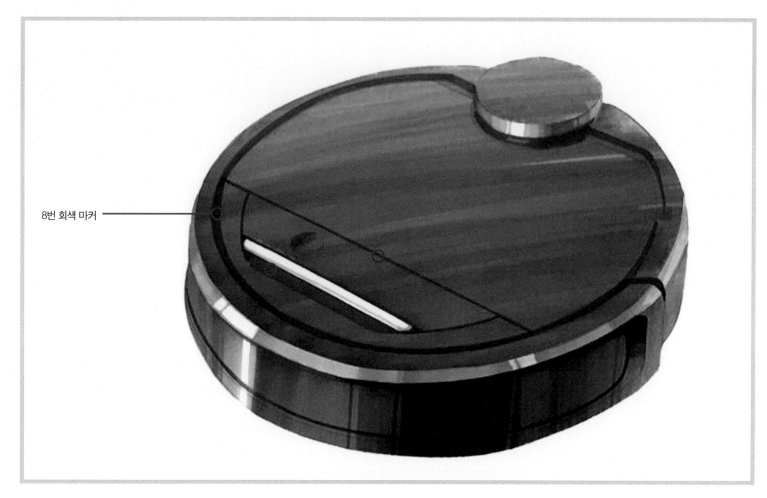

8번 회색 마커

8번 회색 마커를 이용하여 홈라인을 칠한다.

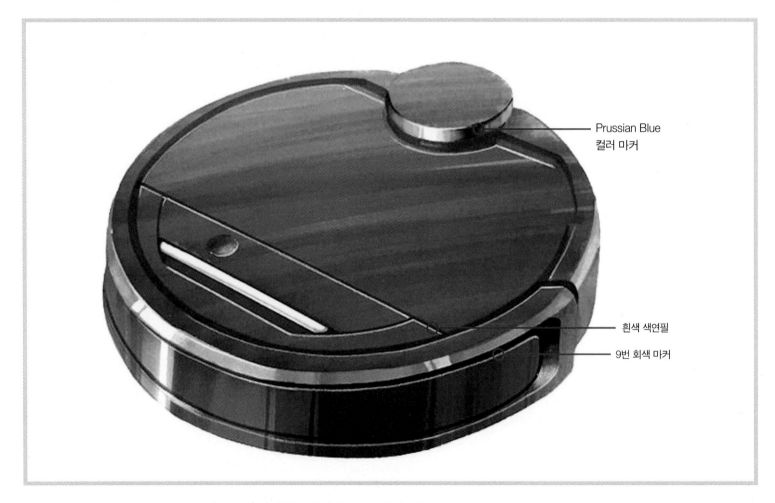

Prussian Blue
컬러 마커

흰색 색연필

9번 회색 마커

9번 회색 마커를 이용하여 조금 더 어두운 홈라인 부분을 칠한다. 흰색 색연필을 이용하여 홈라인 윤곽선을 그린다. 상단 조절 버튼에 Prussian Blue 컬러 마커를 칠한다.

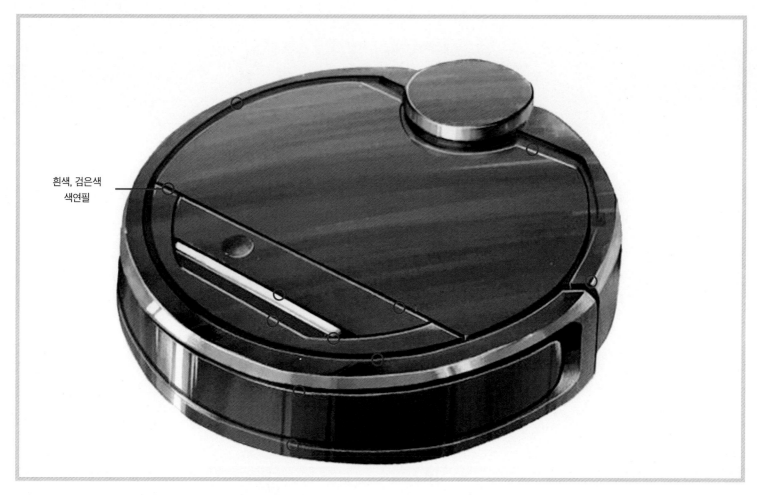

흰색, 검은색
색연필

흰색, 검은색 색연필을 이용하여 홈라인 윤곽선을 더 정리해준다.

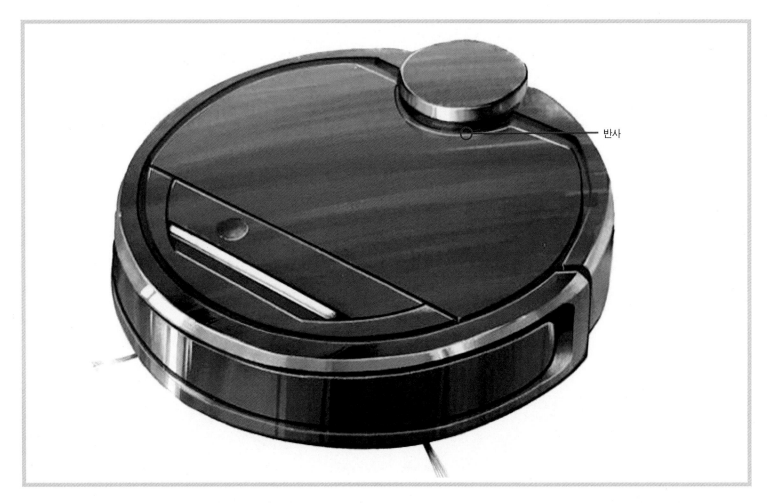

반사

흰색, 검은색 색연필을 이용하여 홈라인 윤곽선을 정리한 후 컬러의 반사되는 모습을 상단에 표현해준다.

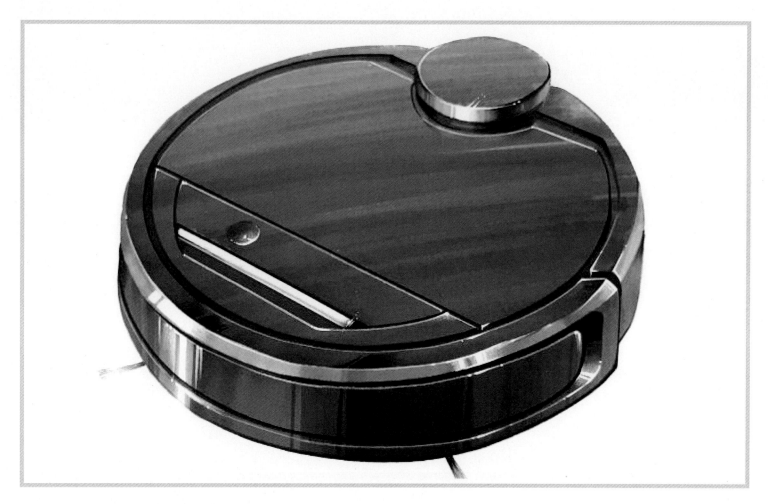

화이트 수정액을 이용하여 하이라이트 부분을 찍어준다.

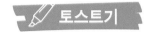

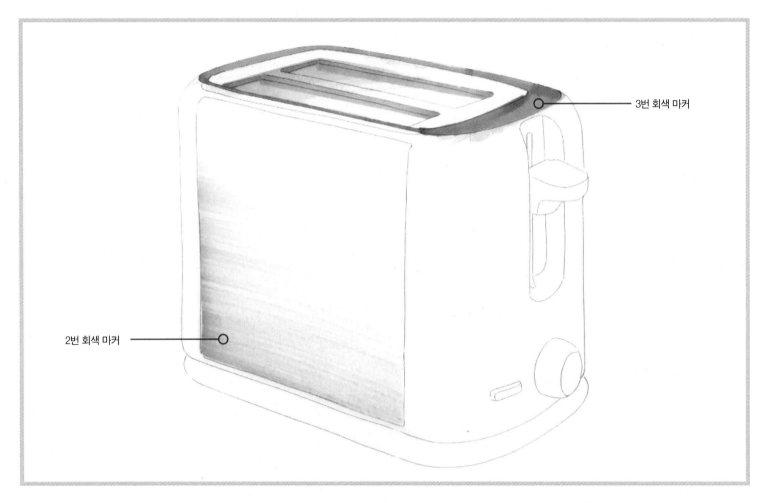

3번 회색 마커

2번 회색 마커

피스테이프를 제거한 후 하단 부분은 2번 회색 마커를 이용하여 칠한다. 상단 부분은 3번 회색 마커와 5번 회색 마커를 이용하여 칠한다.

6번 회색 마커

4번 회색 마커

측면 피스테이프를 제거한 후 하단 부분은 4번 회색 마커를 이용하여 칠한다. 상단 부분은 6번 회색 마커를 이용하여 칠한다.

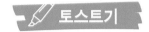

38
— 마
커
렌
더
링 따
라
하
기

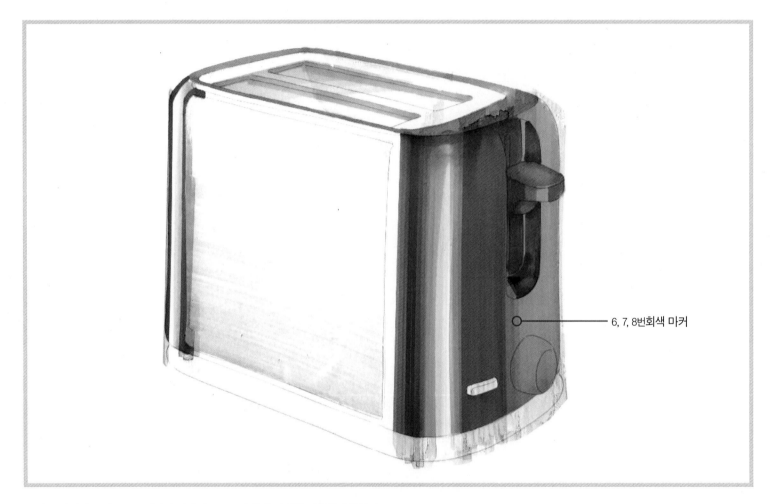

6, 7, 8번회색 마커

측면을 덩어리 느낌으로 표현하기 위해서 6, 7, 8번 회색 마커를 이용하여 칠한다.

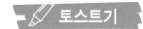
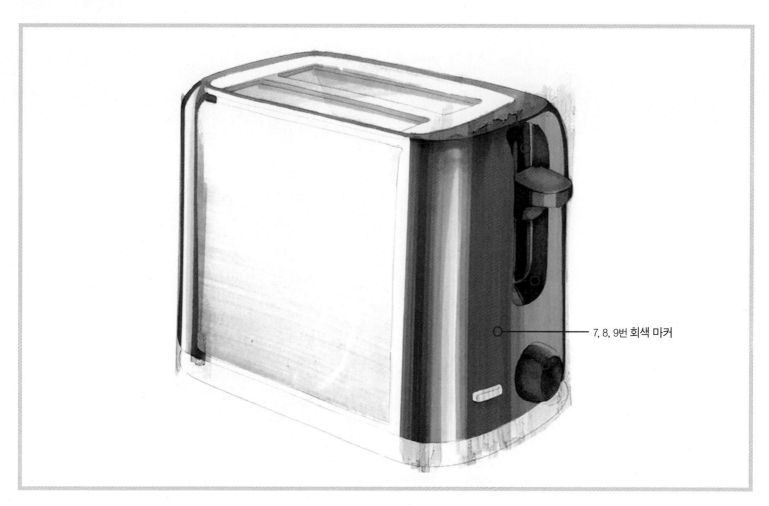

7, 8, 9번 회색 마커

7, 8, 9번 회색 마커를 이용하여 정리하여 칠한다.

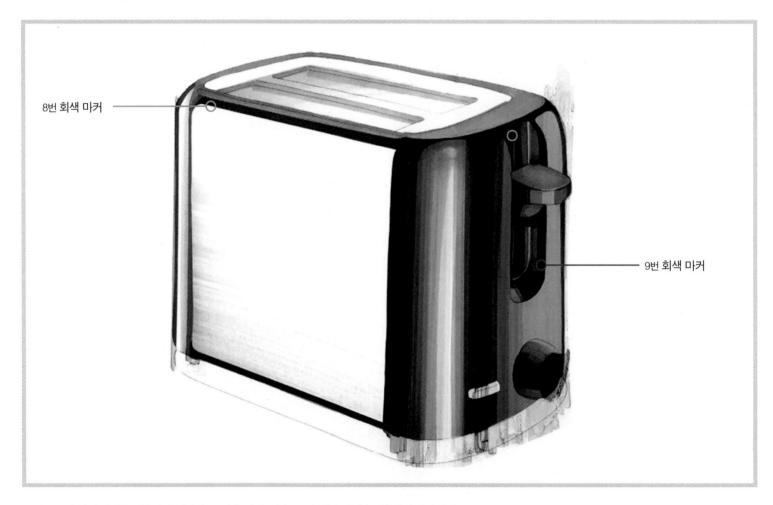

8번 회색 마커

9번 회색 마커

측면쪽 9번 회색 마커를 이용하여 정리하고, 정면 상단 부분은 8번 회색 마커를 이용하여 정리한다.

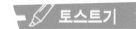

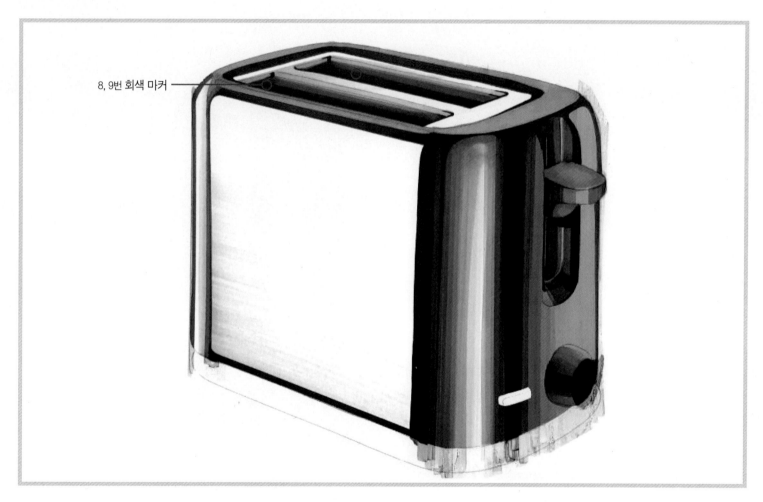

8, 9번 회색 마커 ─

상단은 8, 9번 회색 마커를 이용하여 깊이감을 줄 수있게 정리한다.

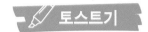

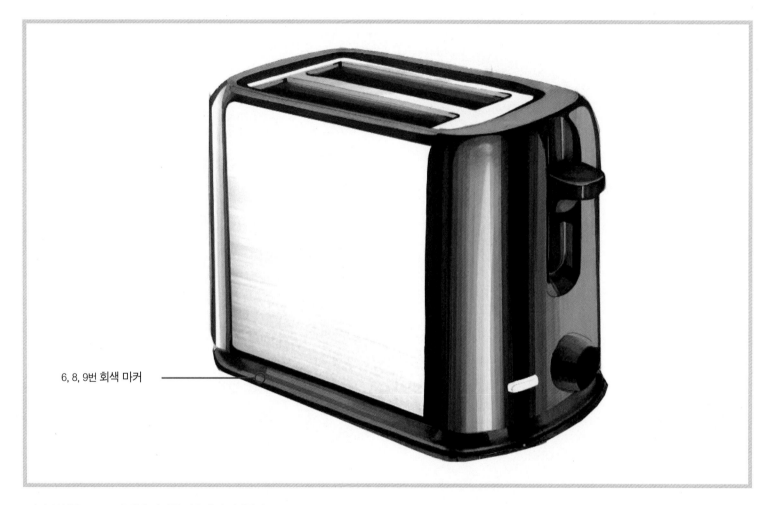

6, 8, 9번 회색 마커

하단 부분을 6, 8, 9번 회색 마커를 이용하여 정리한다.

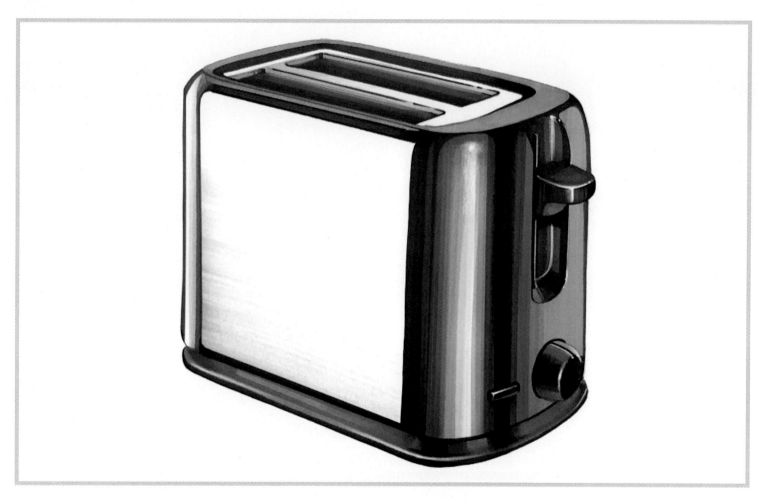

흰색, 검은색 색연필을 이용하여 전반적인 형태를 정리한다. 화이트 수정액을 이용하여 하이라이트 부분을 찍어준다.

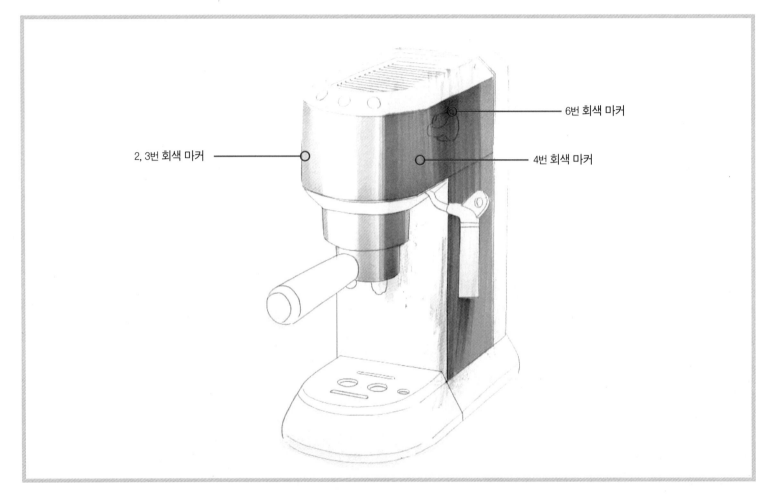

6번 회색 마커

2, 3번 회색 마커

4번 회색 마커

마커
렌더링
따라하기

피스테이프를 제거한 후 정면은 2, 3번 회색 마커를 이용하여 칠한다. 측면에는 4번 회색 마커로 전체 면을 칠하고, 6번 회색 마커로 어두운 면을 칠한다.

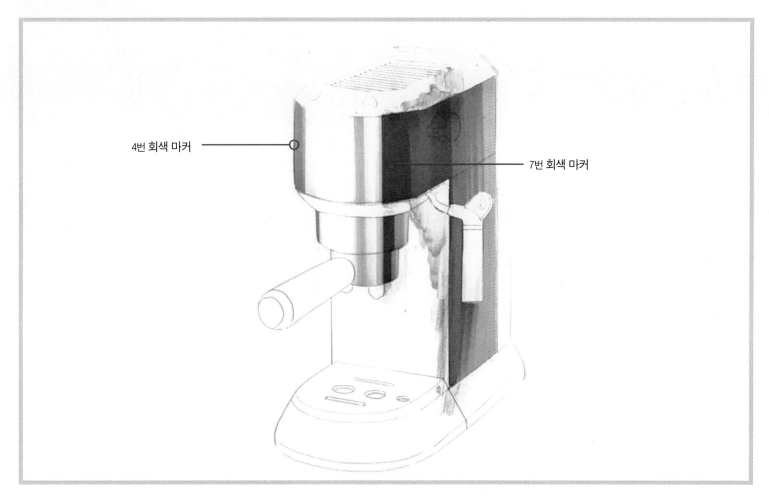

4번 회색 마커 ⎯⎯⎯⎯ ○

7번 회색 마커

7번 회색 마커를 이용하여 정면과 측면의 경계면에 칠을 하여 강조해 준다. 원기둥의 좌측 끝 부분은 4번 회색 마커로 2회 이상 칠하여 양감을 표현한다.

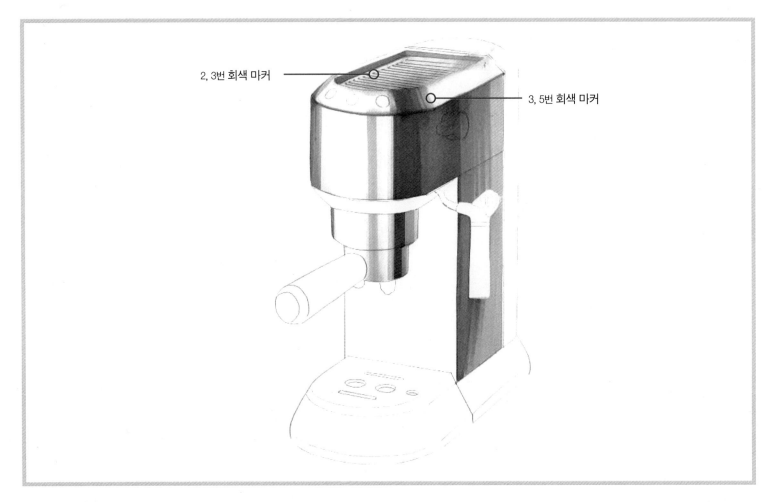

2, 3번 회색 마커

3, 5번 회색 마커

2,3번 회색 마커를 이용하여 윗면을 칠하고, 상단과 측면 사이 깎인 면을 3,5번 회색 마커를 이용하여 칠한다.

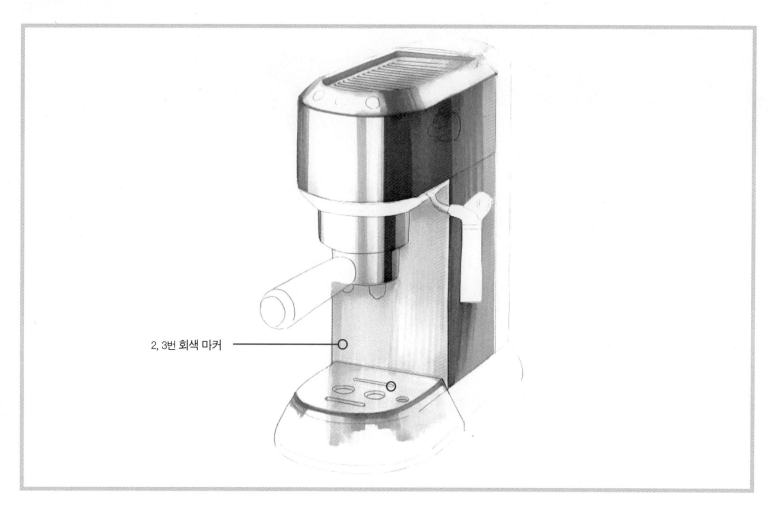

2, 3번 회색 마커

2, 3번 회색 마커를 이용하여 정면 부분과 하단에 반사된 금속 부분을 칠한다.

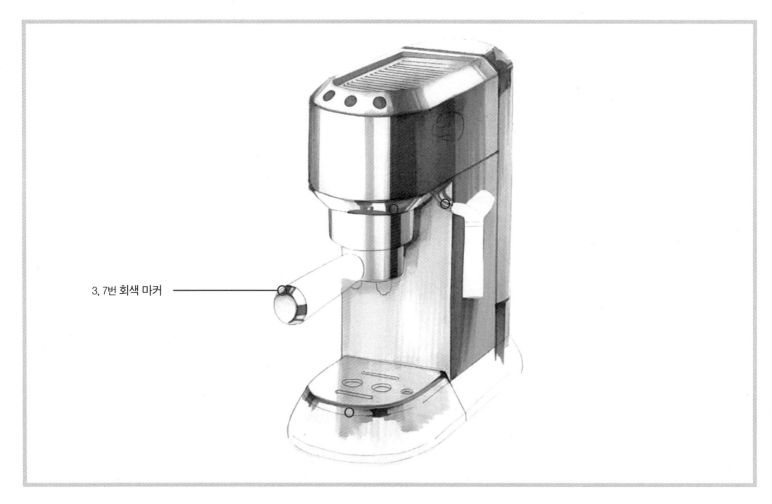

3, 7번 회색 마커

3, 7번 회색 마커를 이용하여 손잡이 부분 금속, 몸체의 금속 부분들을 칠한다.

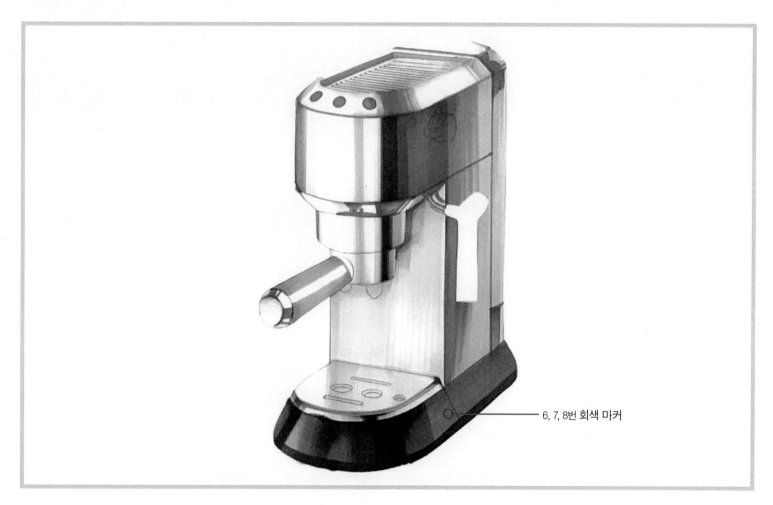

6, 7, 8번 회색 마커

6, 7, 8번 회색 마커를 이용하여 하단 부분을 칠한다.

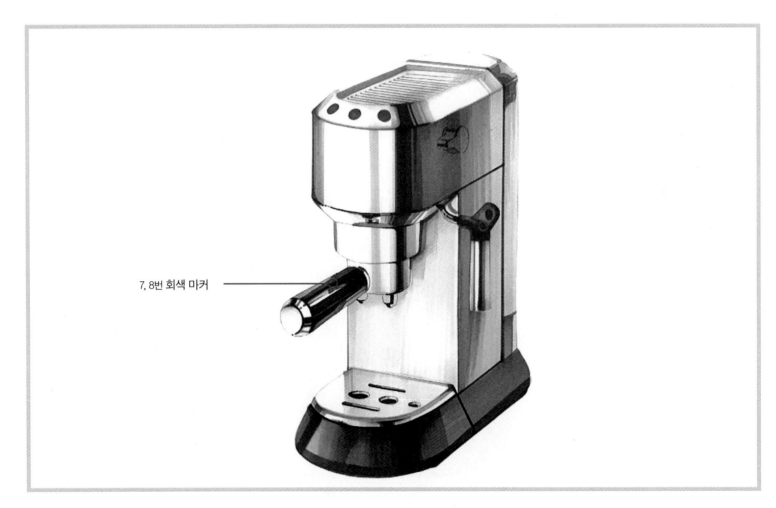

7, 8번 회색 마커

7, 8번 회색 마커를 이용하여 손잡이 부분과 측면을 정리하고 칠한다.

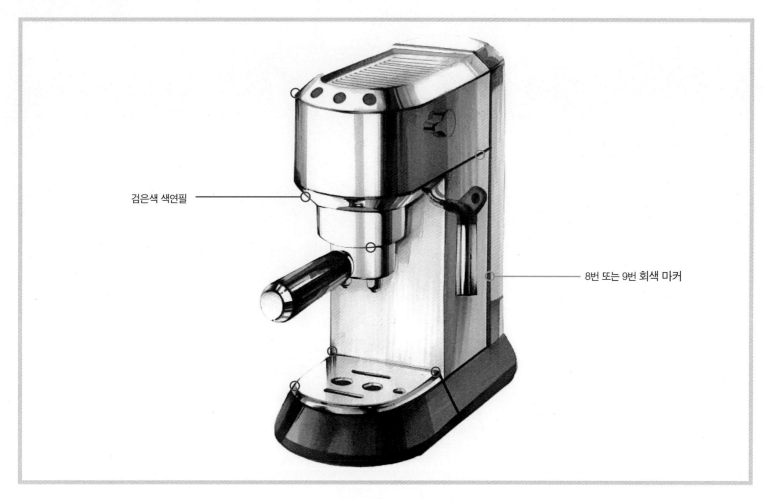

검은색 색연필

8번 또는 9번 회색 마커

8 또는 9번 회색 마커를 이용하여 전반적인 부분을 정리한다. 검은색 색연필로 강한 부분을 정리해 준다.

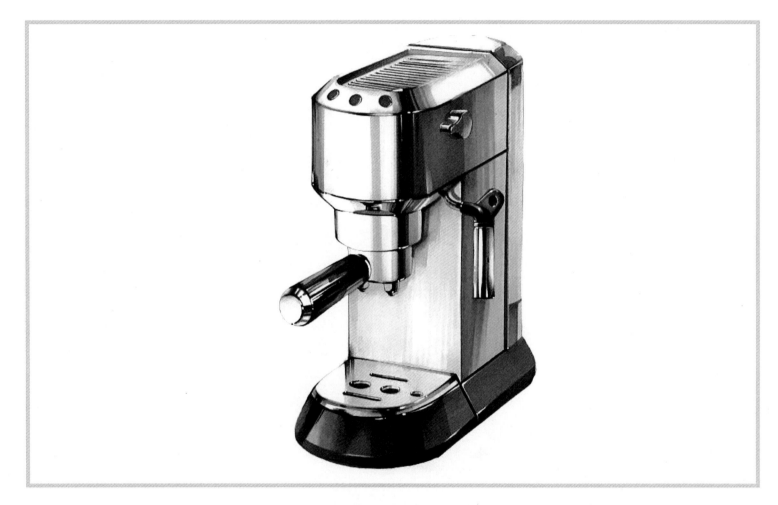

흰색, 검은색 색연필을 이용하여 전반적인 형태를 정리한다. 화이트 수정액을 이용하여 하이라이트 부분을 찍어준다.

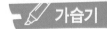

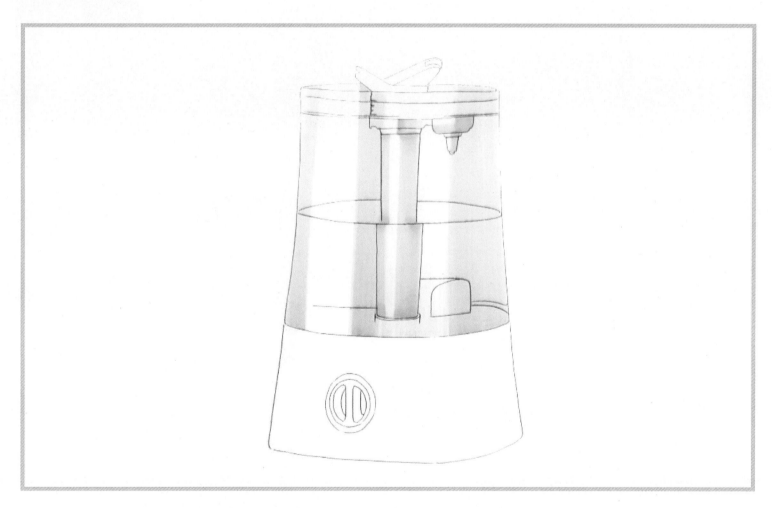

피스테이프를 제거한 후 Pastel Blue 컬러 마커를 이용하여 투명 질감의 면에 칠한다.

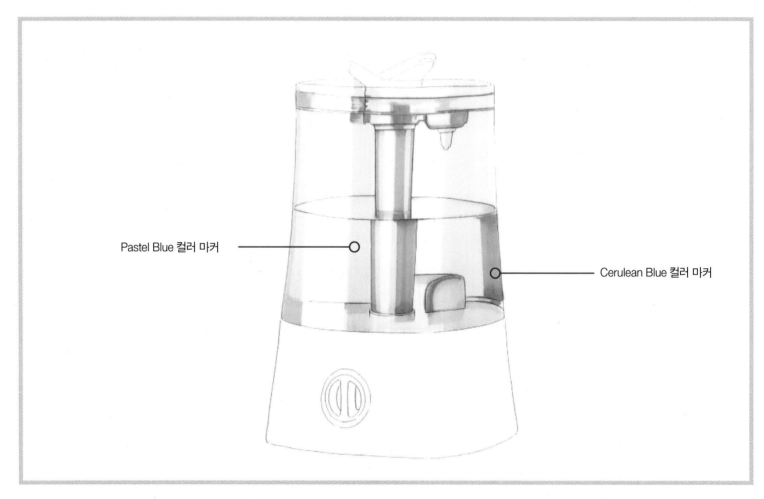

Pastel Blue 컬러 마커

Cerulean Blue 컬러 마커

Pastel Blue 컬러 마커를 칠한 후, Cerulean Blue 컬러 마커를 이용하여 덩어리를 표현한다.

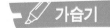

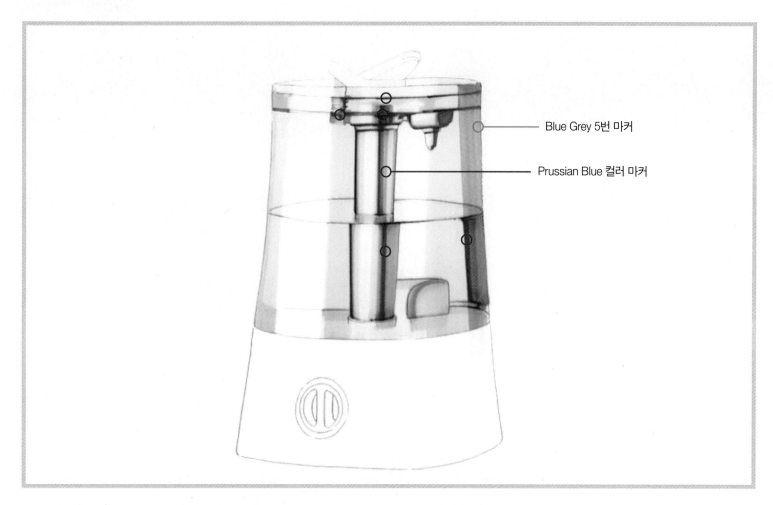

Blue Grey 5번 마커

Prussian Blue 컬러 마커

Pastel Blue, Cerulean Blue 컬러 마커를 칠한 후, 조금 더 어두운 부분은 Prussian Blue 컬러 마커를 이용하여 투명 부분을 강조한다.
뒤의 어두운 부분은 Blue Grey 5번 마커를 이용하여 칠한다.

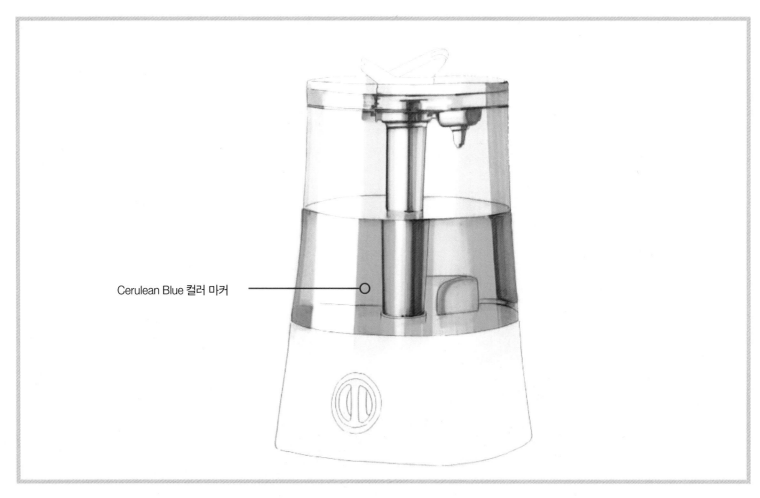

Cerulean Blue 컬러 마커

Cerulean Blue 컬러 마커를 이용하여 물이 담겨져 있는 부분을 칠한다.

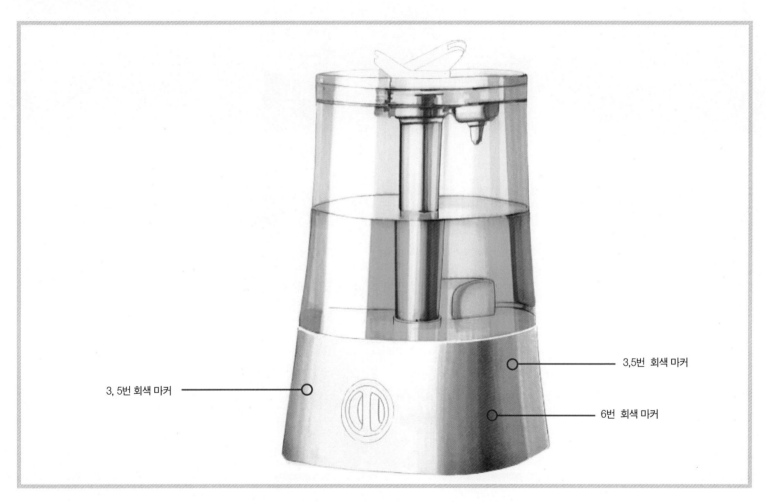

3, 5번 회색 마커 ——————————————

—————— 3,5번 회색 마커

—————— 6번 회색 마커

하단은 3,5번 회색 마커로 덩어리감을 표현하며 칠한다. 강한 부분은 6번 회색 마커로 칠한다.

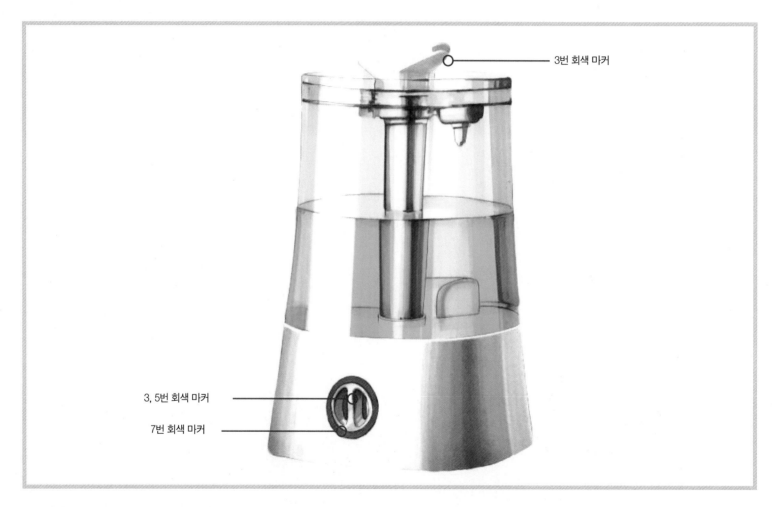

3번 회색 마커

3, 5번 회색 마커

7번 회색 마커

3번 회색 마커로 상단의 어두운 부분을 칠한다.
하단의 스위치 부분은 금속 질감을 표현하기 위해 3, 5번 회색 마커를 이용하여 칠을 하고 외각을 7번 회색 마커로 칠한다.

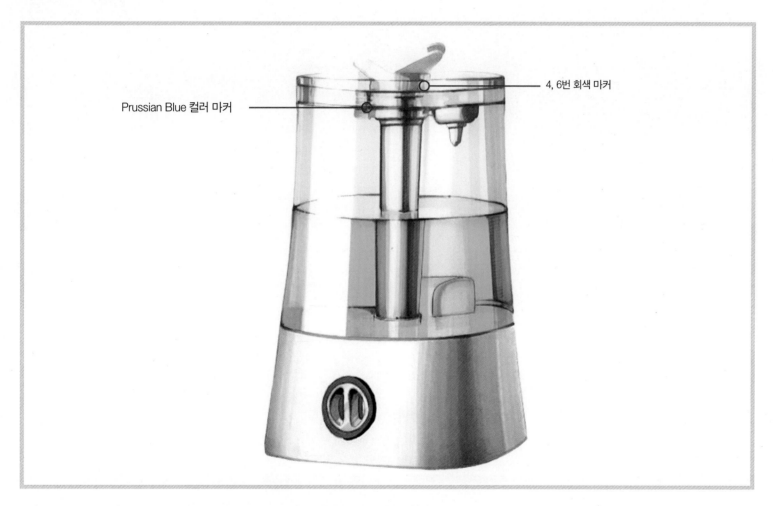

Prussian Blue 컬러 마커

4, 6번 회색 마커

Prussian Blue 컬러 마커로 몸체의 투명한 부분을 강조하기 위하여 굴절과 꺾인 부분에 칠한다.
상단 투명 부분은 4번 회색 마커와 6번 회색 마커를 이용하여 투명 질감을 표현한다.

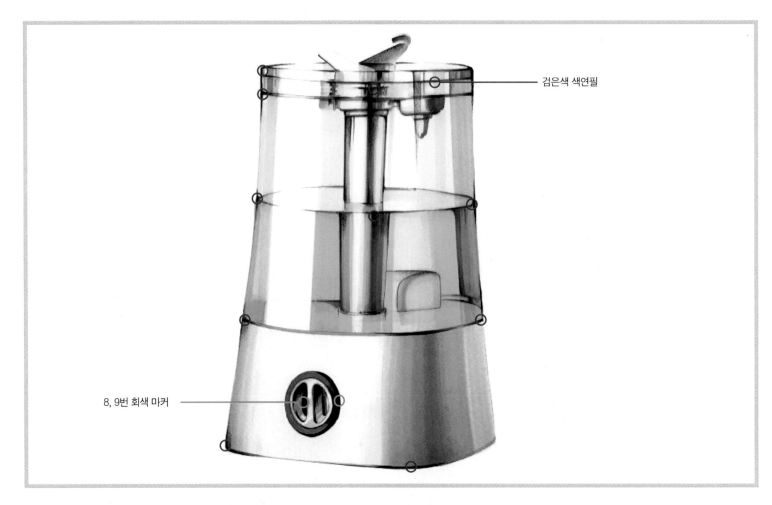

검은색 색연필

8, 9번 회색 마커

8, 9번 회색 마커를 이용하여 전반적인 부분을 정리하고 검은색 색연필로 강한 부분을 정리해 준다.

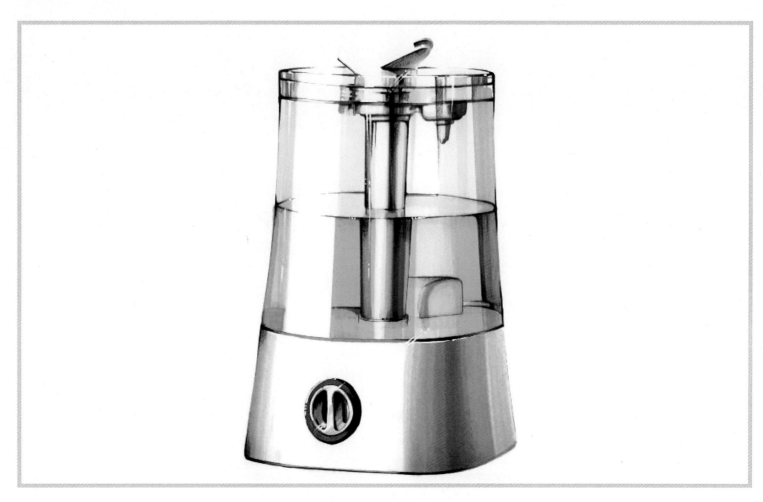

화이트 수정액을 이용하여 하이라이트 부분을 찍어준다.

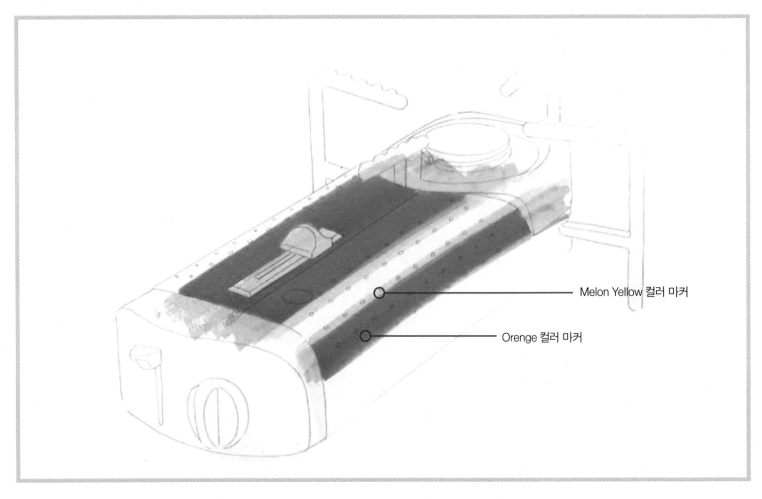

Melon Yellow 컬러 마커

Orenge 컬러 마커

피스테이프를 제거한 후 Melon Yellow 컬러 마커를 이용하여 면에 칠한다. 그 뒤에 Orenge 컬러 마커를 이용하여 나머지 상단 면을 칠한다.

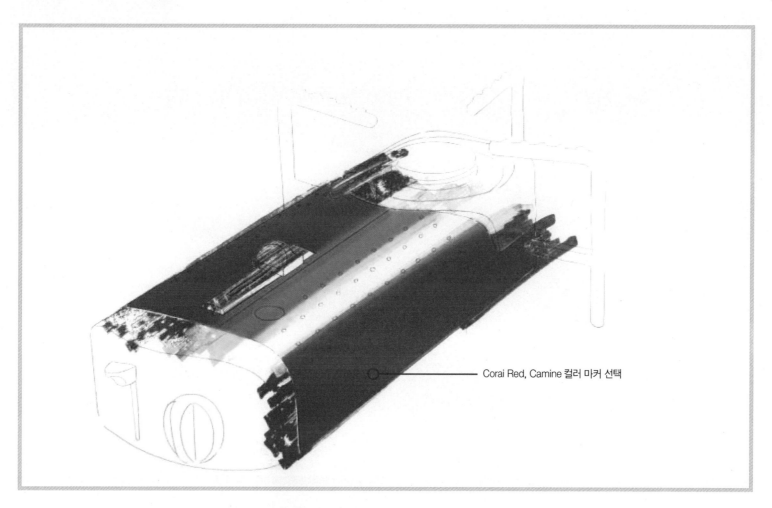

Corai Red, Camine 컬러 마커 선택

Orenge 컬러 마커를 칠한 부분 위에 Corai Red 또는 Camine 컬러 마커를 이용하여 덧칠한다.

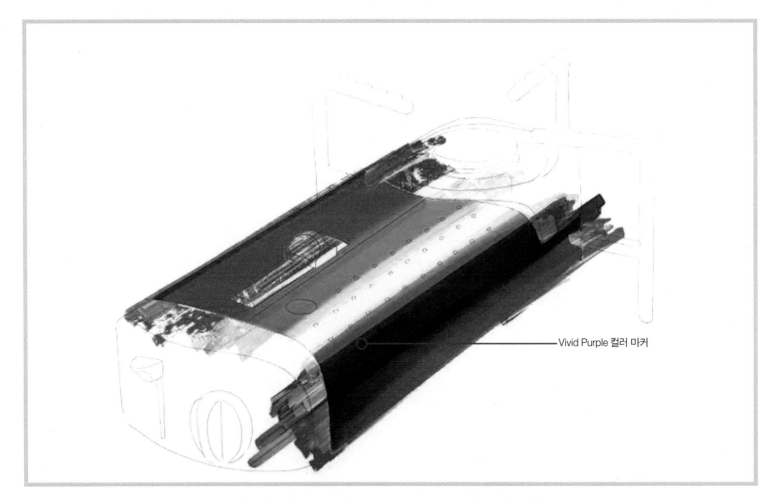

Vivid Purple 컬러 마커

Corai Red 또는 Camine 컬러 마커로 윗면과 측면 사이의 입체감을 주기 위해 Vivid Purple 컬러 마커를 이용하여 칠한다.

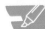
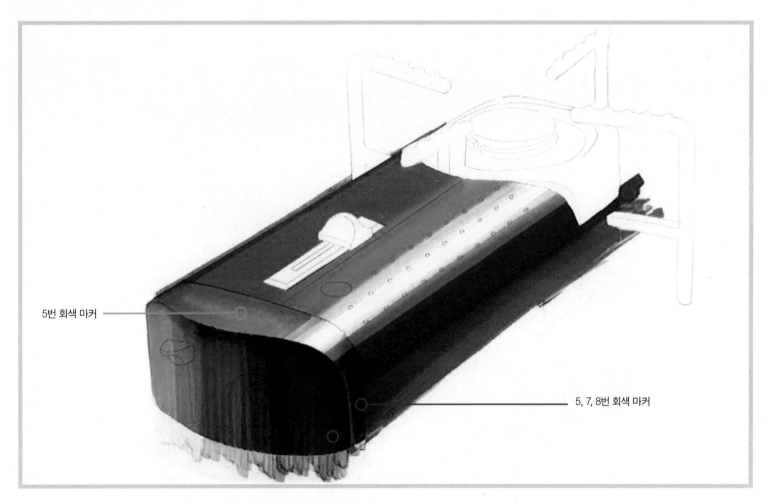

5번 회색 마커

5, 7, 8번 회색 마커

정면에 보이는 진한 회색 부분의 윗면은 5번 회색 마커를 이용하여 칠하고, 정면과 측면은 5, 7, 8번 회색 마커를 이용하여 칠한다.

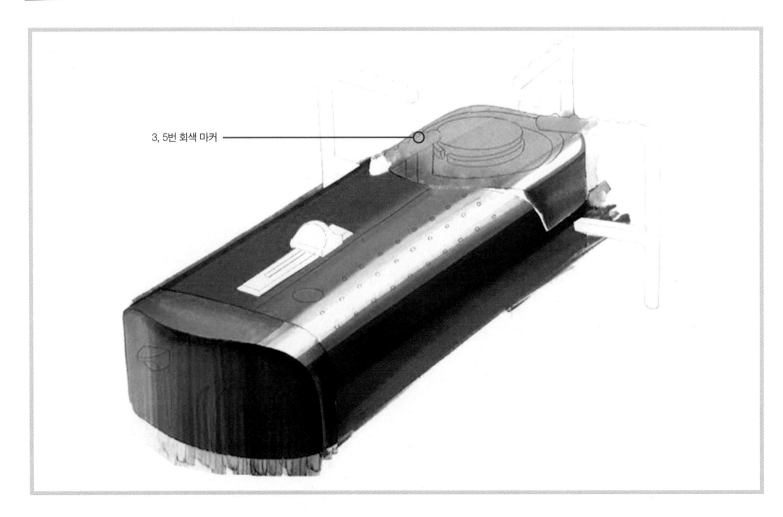

3, 5번 회색 마커

뒤쪽 회색 부분은 3, 5번 회색 마커를 이용하여 칠한다.

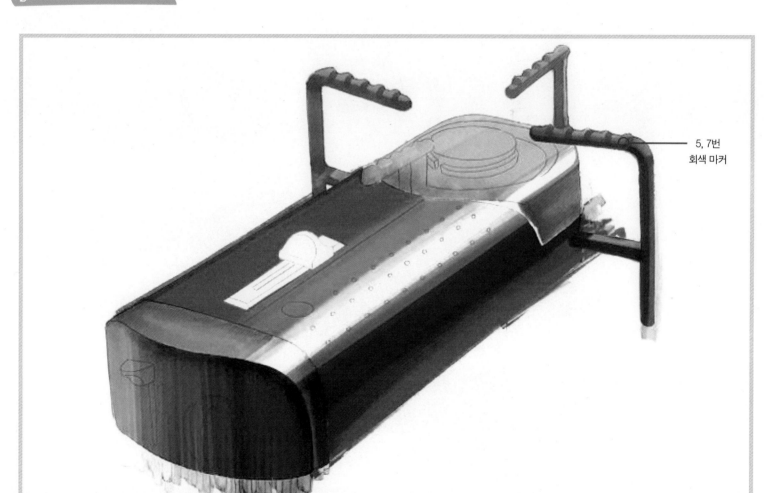

5, 7번
회색 마커

겉치대 회색 부분을 5, 7번 회색 마커를 이용하여 칠한다.

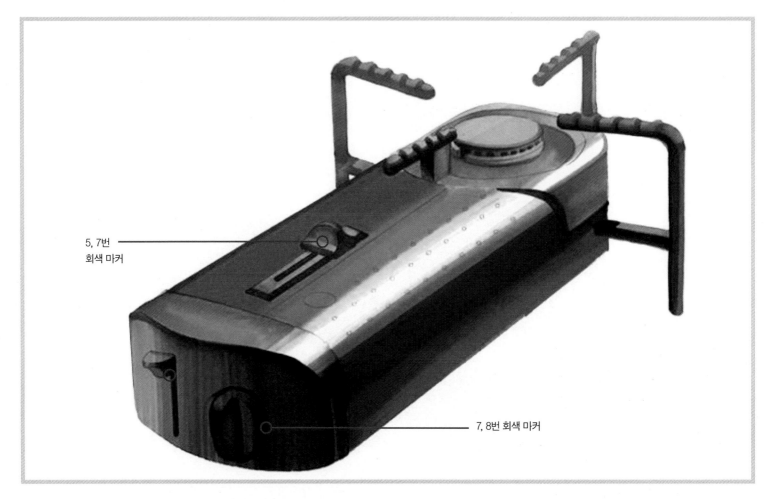

5, 7번
회색 마커

7, 8번 회색 마커

정면에 보이는 진한 회색 부분을 7, 8번 회색 마커를 이용하여 덩어리를 만든다. 중심에 가스 연결장치는 5,7번 회색 마커를 이용하여 칠한다.

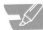

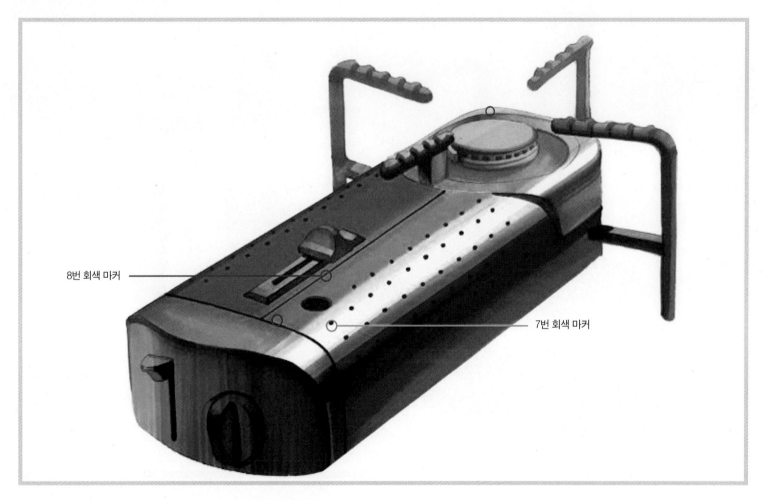

8번 회색 마커

7번 회색 마커

7번 회색 마커를 이용하여 방열 구멍을 칠하고, 8번 회색 마커를 이용하여 파팅(홈)라인을 칠한다.

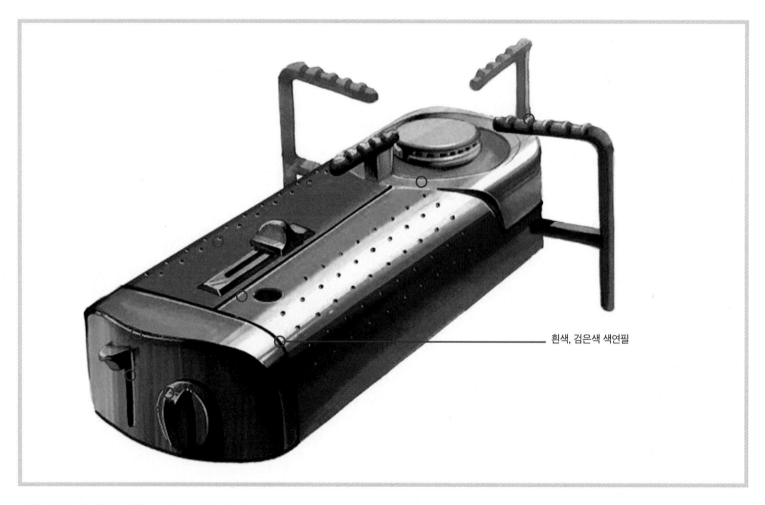

흰색, 검은색 색연필

흰색, 검은색 색연필을 이용하여 홈라인 윤곽선을 정리해 준다.

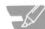

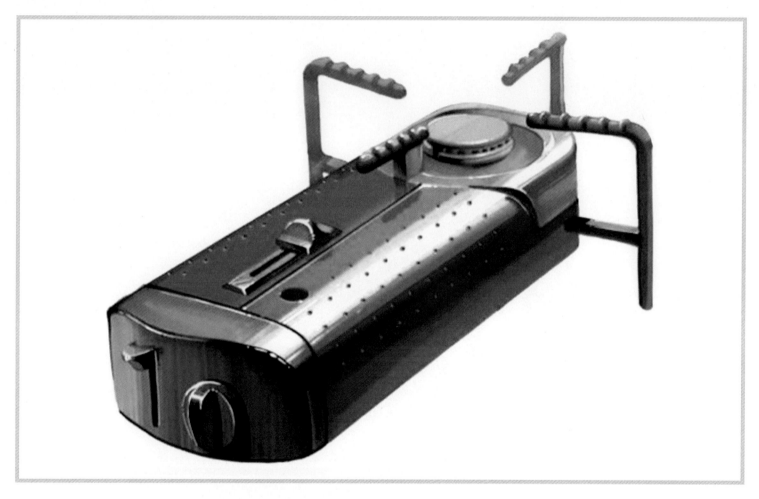

흰색, 검은색 색연필을 이용하여 전반적인 형태를 정리한다. 화이트 수정액을 이용하여 하이라이트 부분을 찍어준다.

마커
렌더링
따라하기

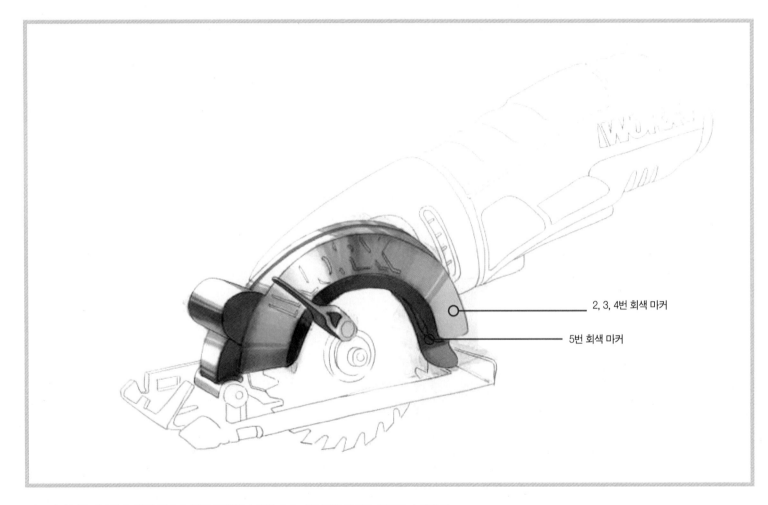

2, 3, 4번 회색 마커

5번 회색 마커

피스테이프를 제거한 후 정면 금속 느낌을 표현하기 위해 2, 3, 4번 회색 마커를 이용하여 칠한다.
어두운 부분은 5번 회색 마커를 이용하여 칠한다.

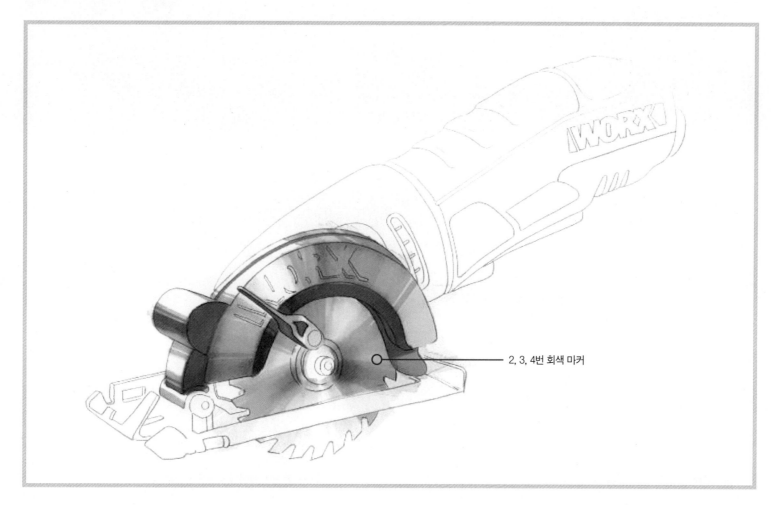

2, 3, 4번 회색 마커

원형톱 금속 느낌을 표현하기 위해 2, 3, 4번 회색 마커를 이용하여 칠한다.

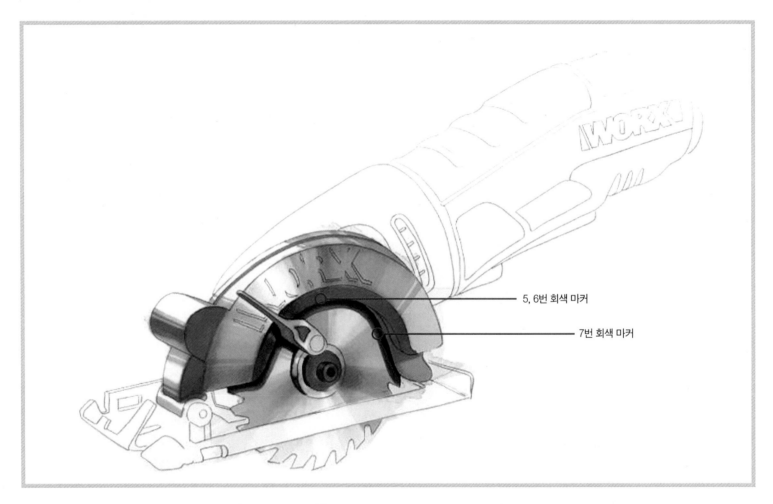

5, 6번 회색 마커

7번 회색 마커

5, 6번 회색 마커를 이용하여 금속 느낌을 정리하고, 7번 회색 마커를 이용하여 그림자를 그려 준다.

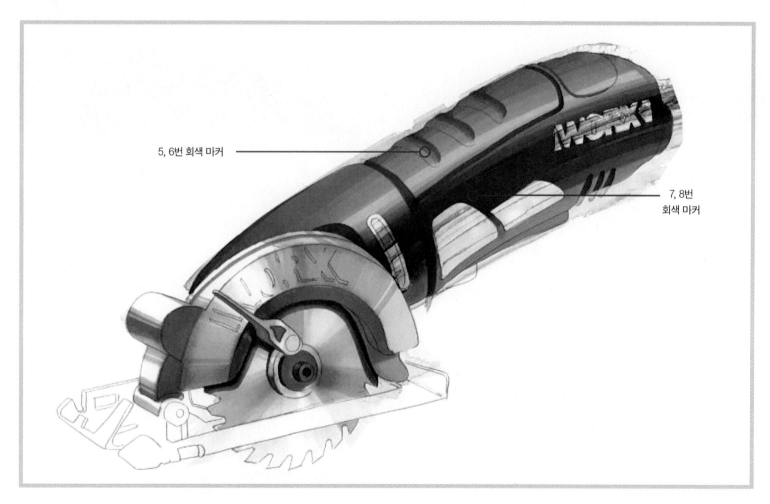

5, 6번 회색 마커

7, 8번
회색 마커

피스테이프를 제거한 후 손잡이 상단 부분은 5, 6번 회색 마커를 이용하여 정리하고, 손잡이 측면 부분은 7, 8번 회색 마커를 이용하여 칠한다.

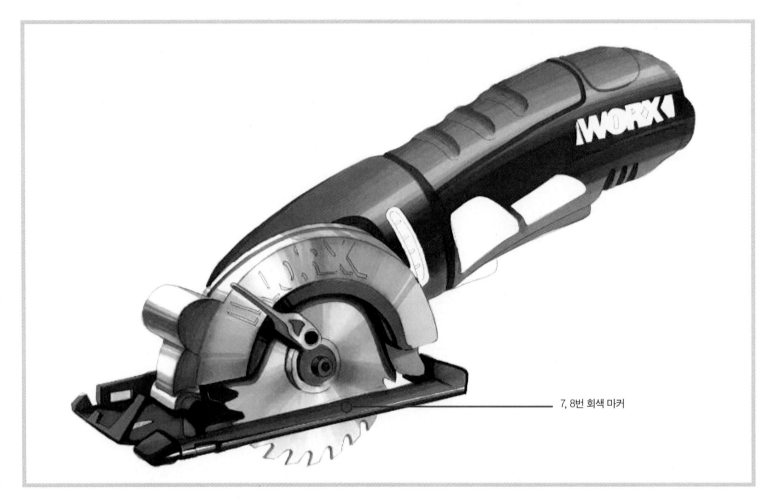

7, 8번 회색 마커

피스테이프를 제거한 후 앞부분의 검은색 금속을 7, 8번 회색 마커를 이용하여 칠한다.

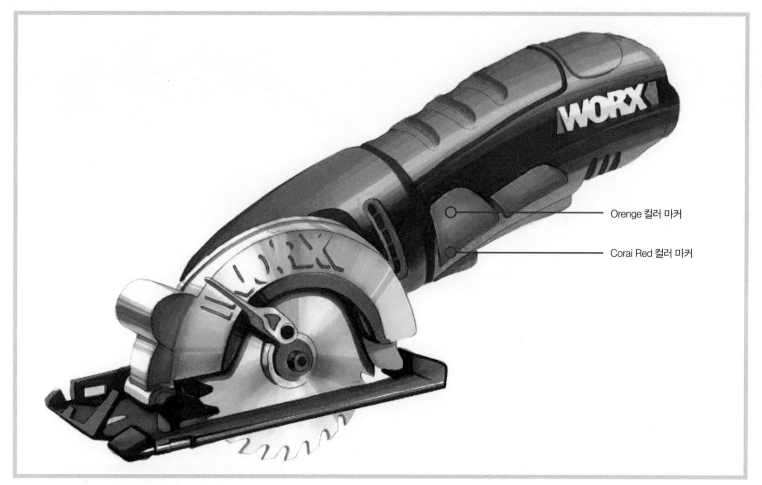

Orenge 컬러 마커

Corai Red 컬러 마커

컬러가 들어갈 손잡이 부분의 피스테이프를 제거한 후 Orenge 컬러 마커를 칠한다. Corai Red 컬러 마커를 덧칠하여 덩어리를 만들어 준다.

마커
렌더링 따라하기

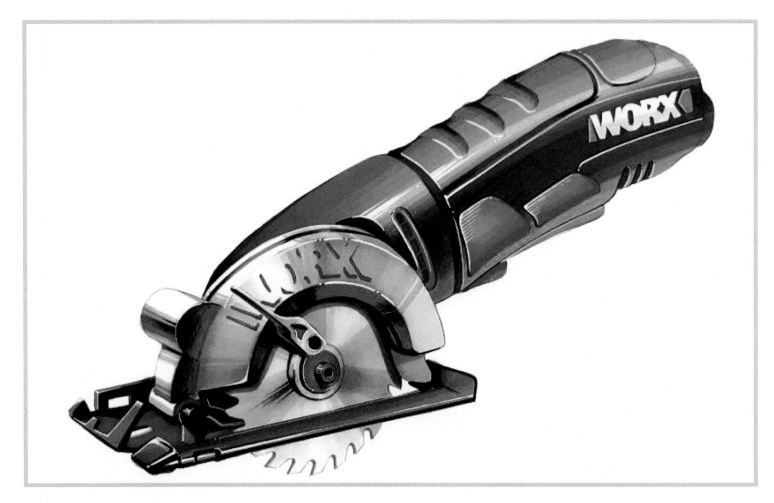

흰색, 검은색 색연필을 이용하여 전반적인 형태를 정리한다. 화이트 수정액을 이용하여 하이라이트 부분을 찍어준다.

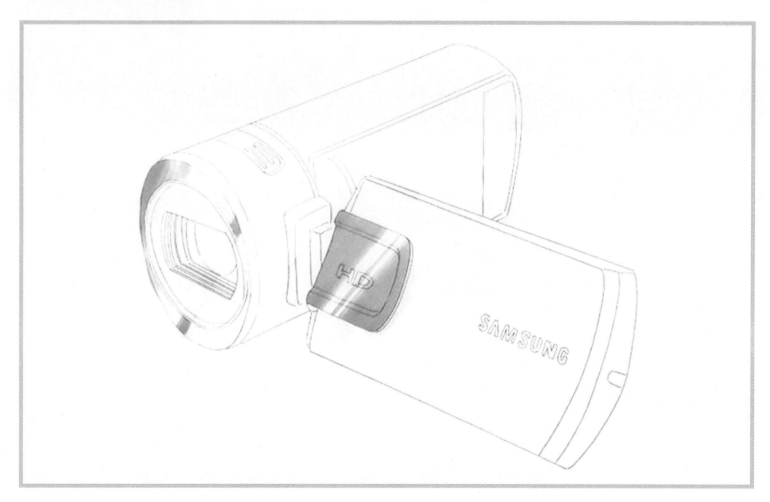

피스테이프를 제거한 후 금속 느낌을 표현하기 위해 2, 3번 회색 마커를 이용하여 칠을 한다.

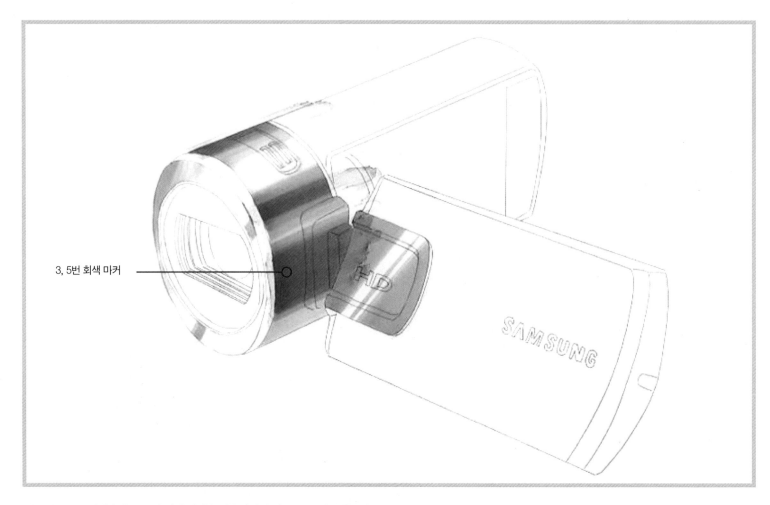

3, 5번 회색 마커

피스테이프를 제거한 후 3, 5번 회색 마커를 이용하여 측면 부분에 덩어리를 만들어 준다.

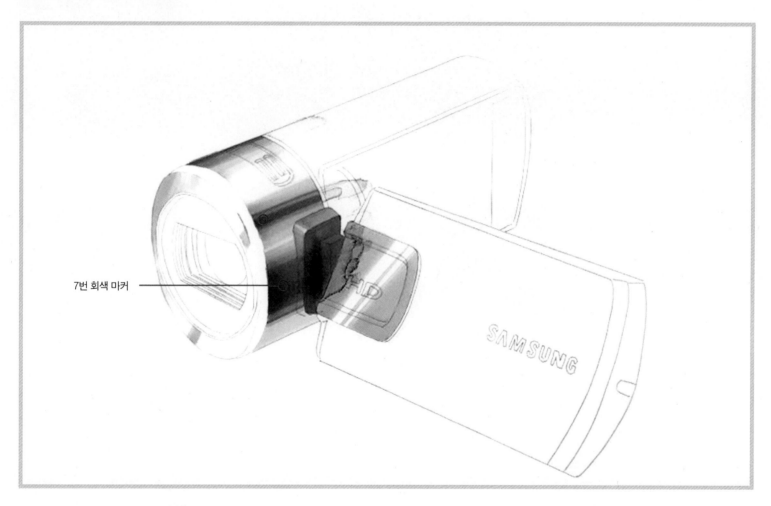

7번 회색 마커

7번 회색 마커를 이용하여 덩어리를 강조해 준다.

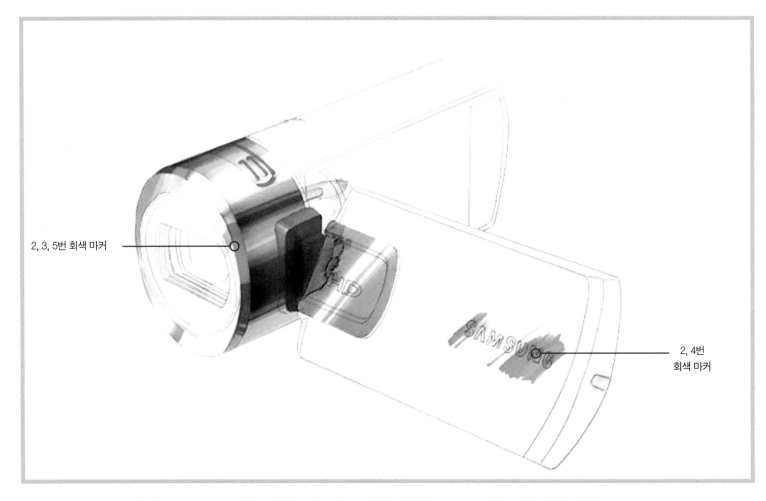

2, 3, 5번 회색 마커

2, 4번
회색 마커

글자 부분은 2, 4번 회색 마커를 이용하여 금속 느낌을 표현한다. 렌즈 부분과 몸체의 경계면은 2, 3, 5번 회색 마커를 이용하여 칠한다.

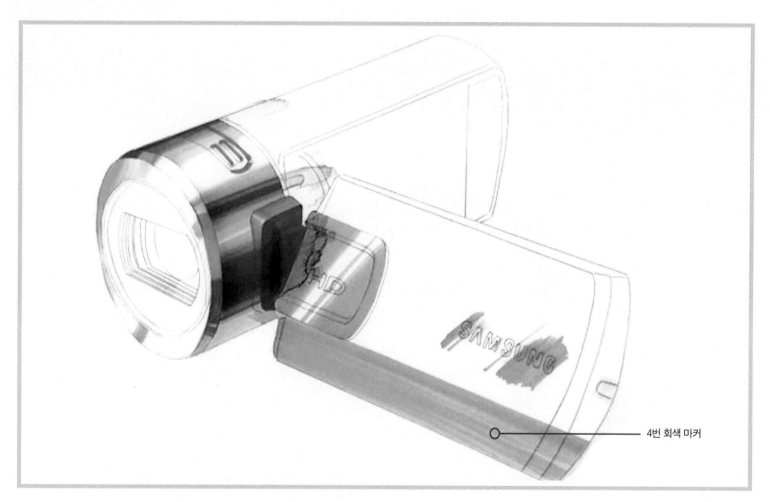

4번 회색 마커

4번 회색 마커를 이용하여 열린 부분의 하단을 칠한다.

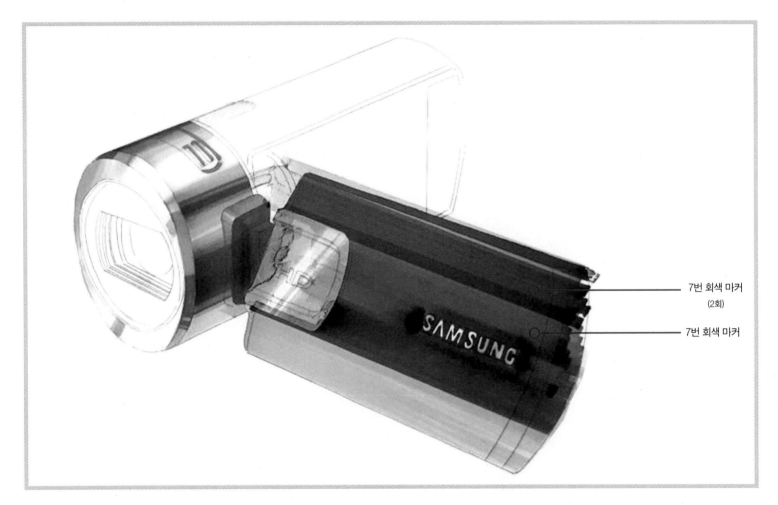

7번 회색 마커
(2회)

7번 회색 마커

7번 회색 마커를 이용하여 열린 부분의 창을 칠한다. 윗부분은 회색 7번 마커를 이용하여 두 번 칠한다.

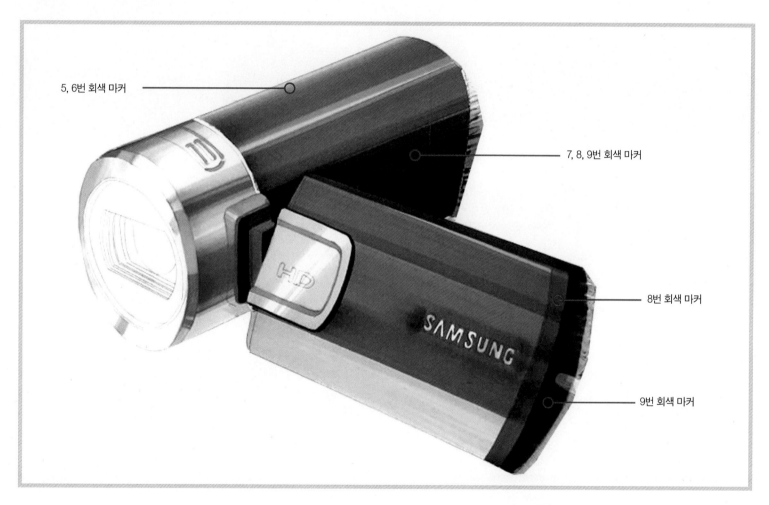

5, 6번 회색 마커

7, 8, 9번 회색 마커

8번 회색 마커

9번 회색 마커

8, 9번 회색 마커를 이용하여 열린 부분의 창 옆면을 칠한다. 카메라 몸체 부분의 상단은 5, 6번 회색 마커를 이용하여 칠한다.
몸체 부분의 측면을 7, 8, 9번 회색 마커를 이용하여 칠한다.

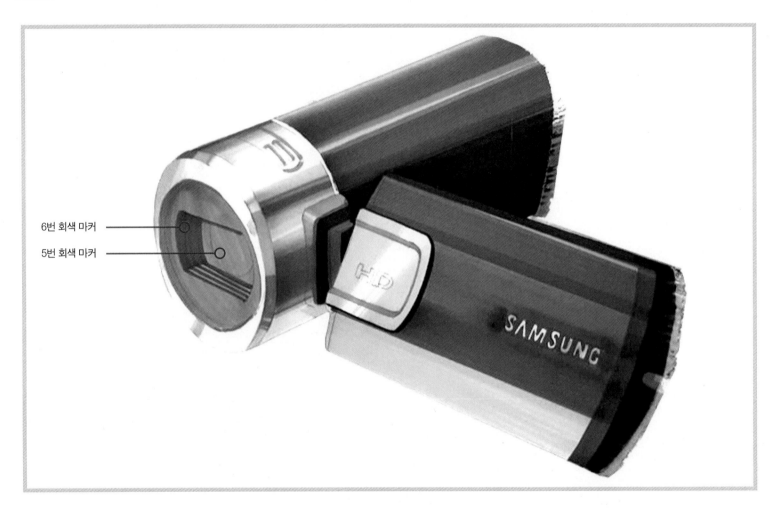

6번 회색 마커

5번 회색 마커

5번 회색 마커를 이용하여 정면 렌즈 부분을 칠한다. 렌즈 부분의 덩어리를 만들기 위해 6번 회색 마커를 칠한다.

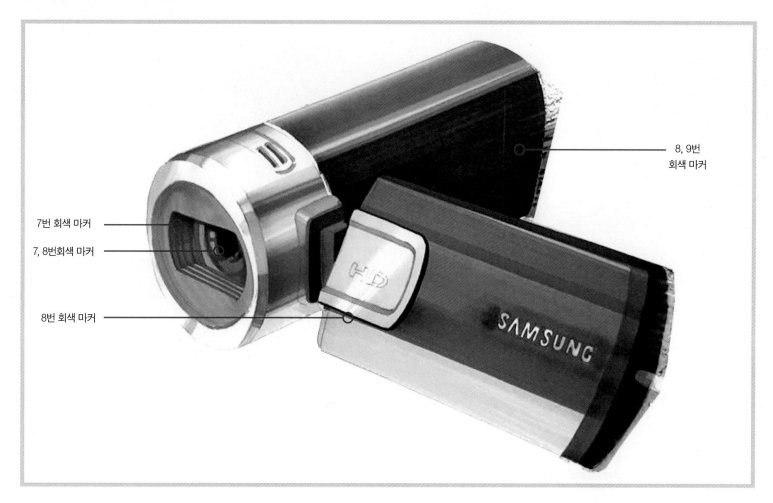

8, 9번
회색 마커

7번 회색 마커

7, 8번회색 마커

8번 회색 마커

7, 8번 회색 마커를 이용하여 안쪽 렌즈 부분을 칠한다. 8, 9번 회색 마커를 이용하여 몸체 전부를 정리해 준다.

마커 렌더링 따라하기

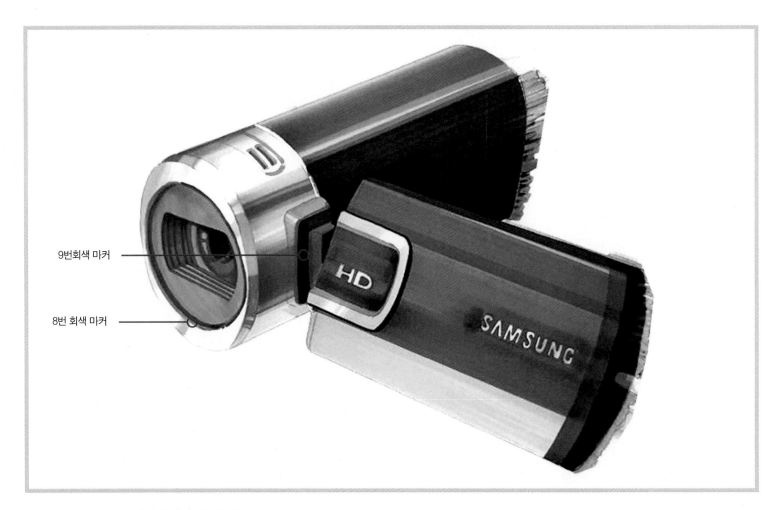

9번 회색 마커

8번 회색 마커

8, 9번 회색 마커를 이용하여 몸체 전부를 정리해 준다.

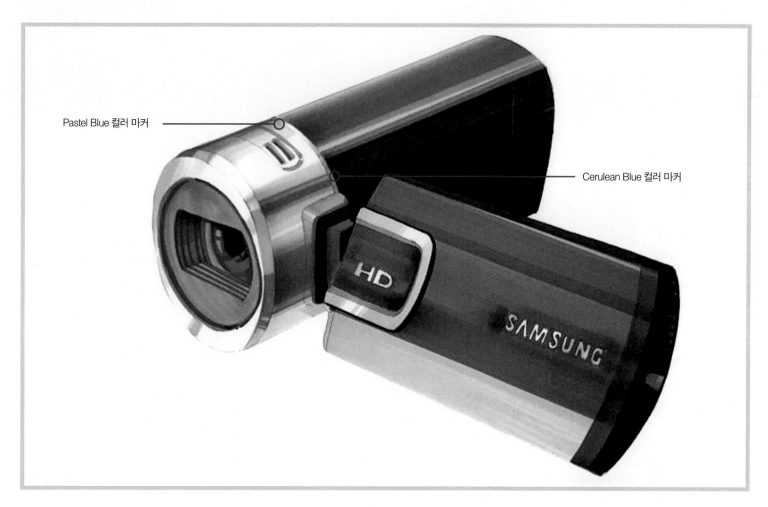

Pastel Blue 컬러 마커

Cerulean Blue 컬러 마커

Pastel Blue 컬러 마커를 칠한 후 Cerulean Blue 컬러 마커를 이용하여 덩어리를 표현한다.

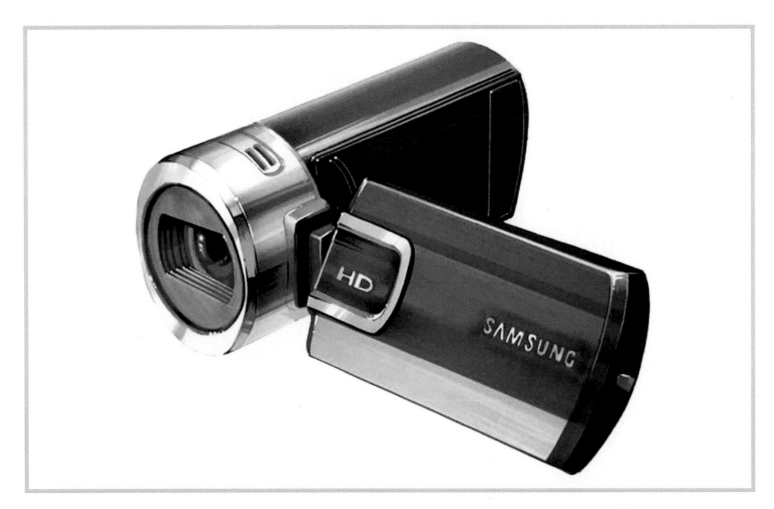

흰색, 검은색 색연필을 이용하여 전반적인 형태를 정리한다. 화이트 수정액을 이용하여 하이라이트 부분을 찍어준다.

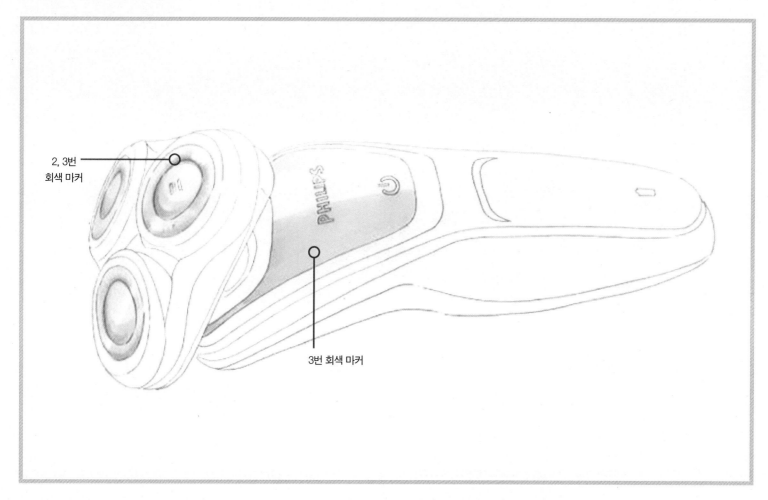

2, 3번
회색 마커

3번 회색 마커

피스테이프를 제거한 후 금속 느낌을 표현하기 위해 2, 3번 회색 마커를 이용하여 칠을 하고 몸체 부분은 3번 회색 마커를 이용하여 칠한다.

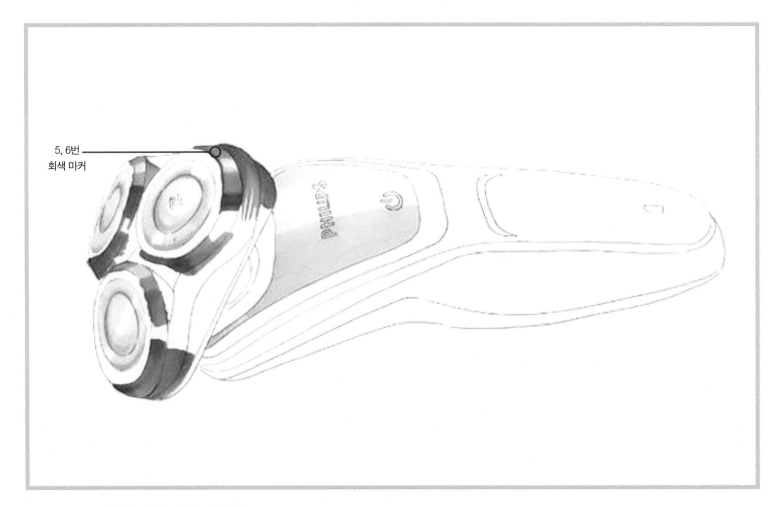

5, 6번
회색 마커

머리 부분을 5, 6번 회색 마커를 이용하여 칠한다.

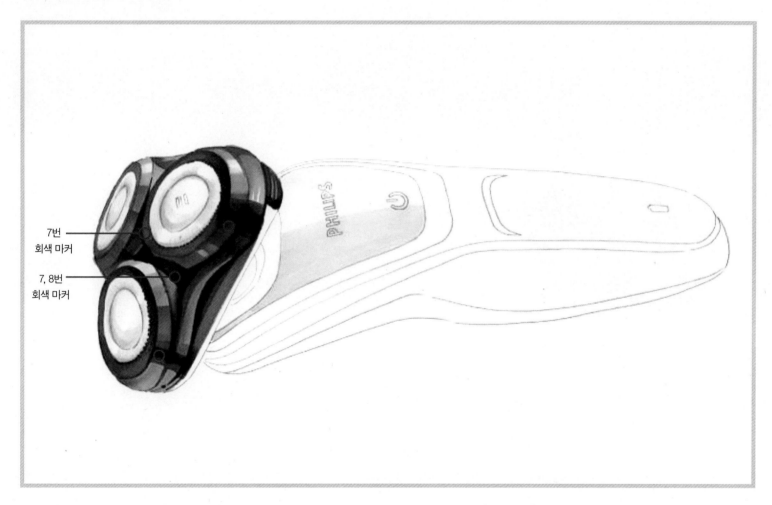

7번
회색 마커

7, 8번
회색 마커

머리 부분의 덩어리를 만들기 위해 7, 8번 회색 마커를 이용하여 칠한다.

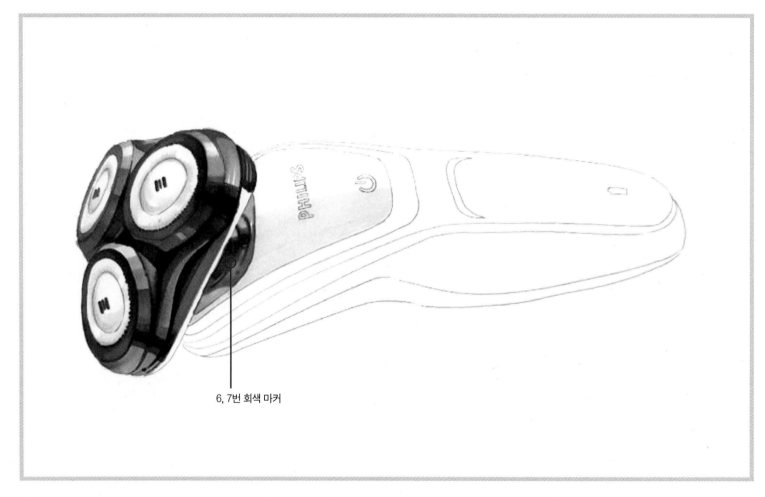

6, 7번 회색 마커

몸체와 머리 연결 부분을 6, 7번 회색 마커를 이용하여 칠한다.

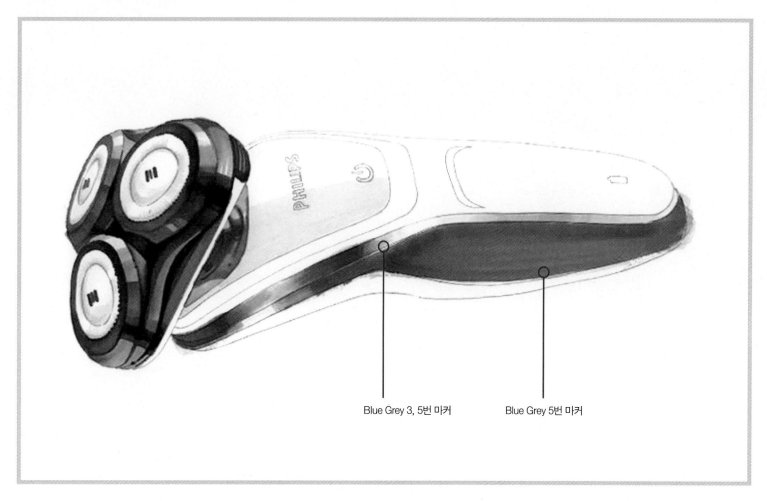

Blue Grey 3, 5번 마커 Blue Grey 5번 마커

Blue Grey 3, 5번 마커를 이용하여 금속 느낌을 만들고, 측면 부분은 Blue Grey 5번 마커를 이용하여 칠한다.

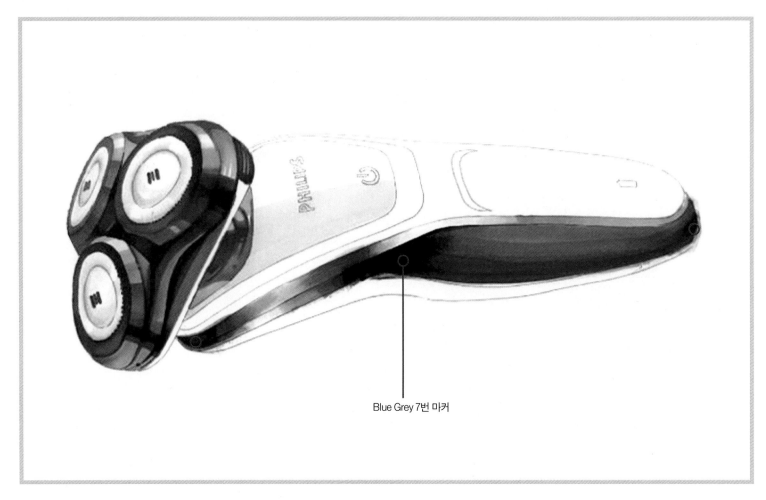

Blue Grey 7번 마커

몸체를 강조하기 위하여 Blue Grey 7번 마커를 칠한다.

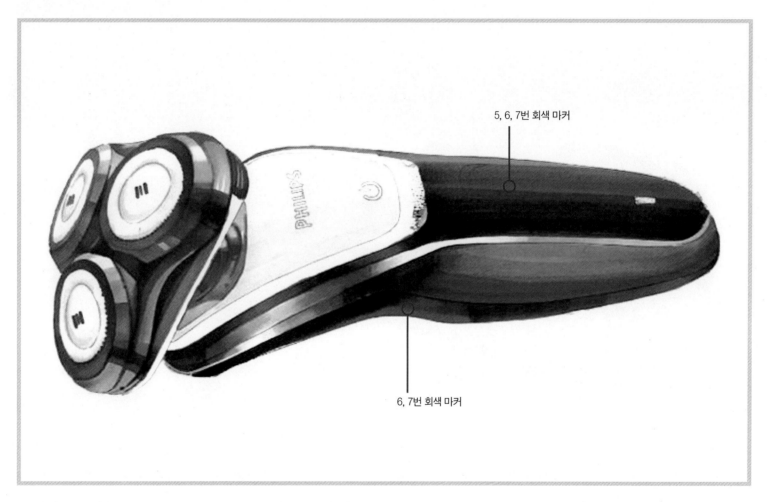

5, 6, 7번 회색 마커

6, 7번 회색 마커

피스테이프를 제거한 후 몸체 부분의 상단을 5, 6, 7번 회색 마커를 이용하여 덩어리를 만든다.
몸체 아래 부분에 6, 7번 회색 마커를 이용하여 칠한다.

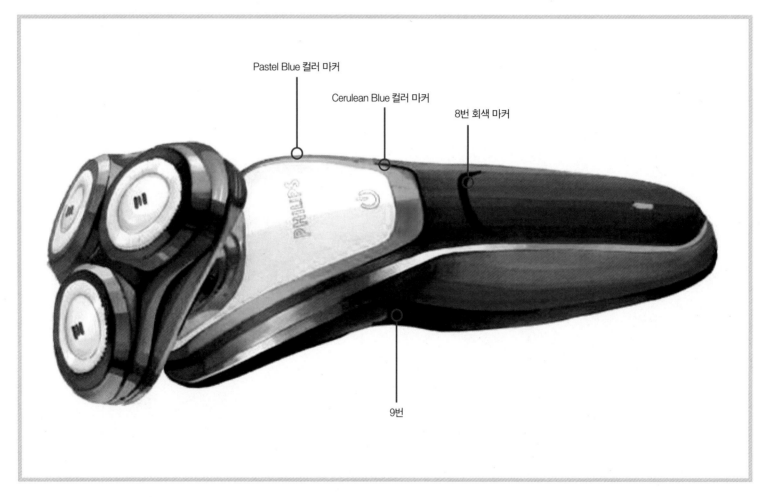

Pastel Blue 컬러 마커

Cerulean Blue 컬러 마커

8번 회색 마커

9번

컬러 부분에 피스테이프를 제거한 후 Pastel Blue 컬러 마커를 칠하고 Cerulean Blue 컬러 마커를 칠한다. 전반적인 몸체 부분을 8, 9번 회색 마커를 이용하여 정리한다.

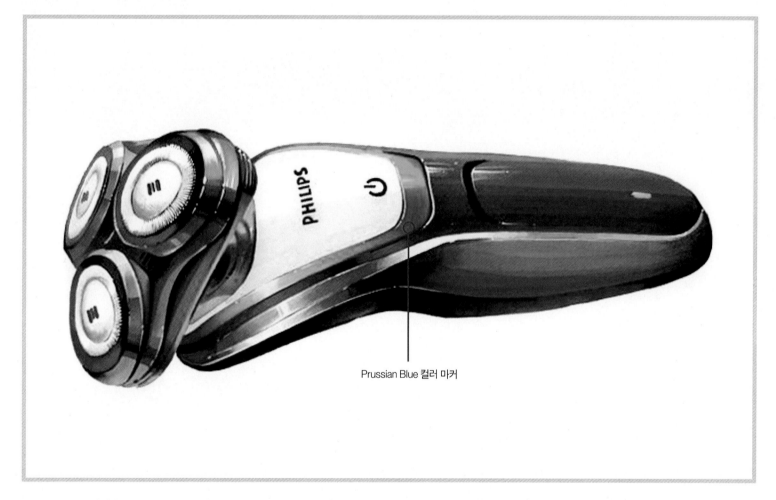

Prussian Blue 컬러 마커

Prussian Blue 컬러 마커를 이용하여 컬러 부분을 정리하고 흰색, 검은색 색연필을 이용하여 전반적인 형태를 정리한다. 화이트 수정액을 이용하여 하이라이트 부분을 찍어준다.

피스테이프를 제거한 후 2, 3번 회색 마커를 이용하여 몸체 부분을 칠한다.

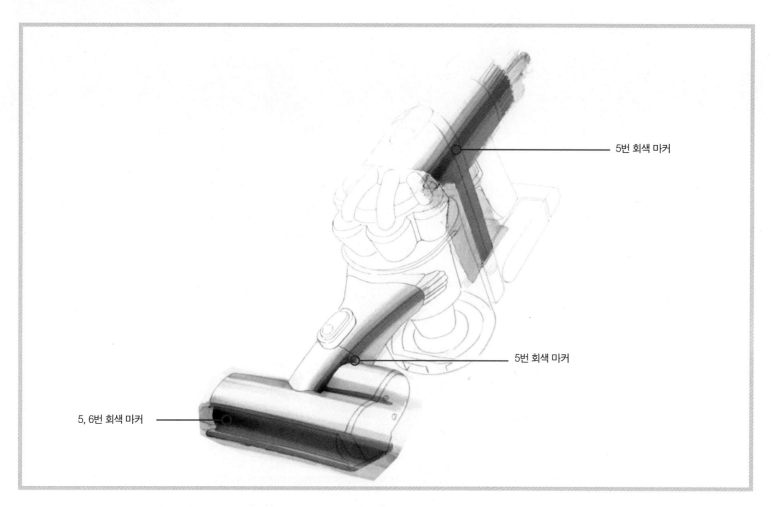

5번 회색 마커

5번 회색 마커

5, 6번 회색 마커

몸체 덩어리 느낌을 만들기 위해 5, 6번 회색 마커를 이용하여 칠한다.

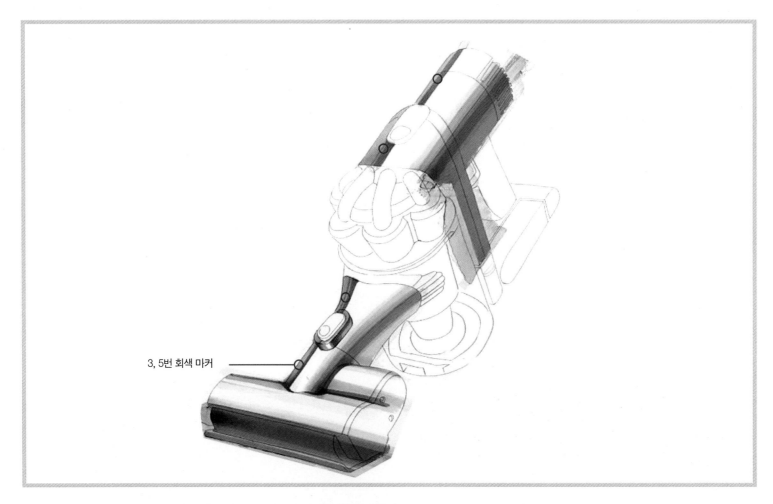

3, 5번 회색 마커

몸체 덩어리 느낌을 만들기 위해 뒤쪽 상단 부분을 3, 5번 회색 마커를 이용하여 칠한다.

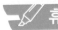

휴대용 청소기

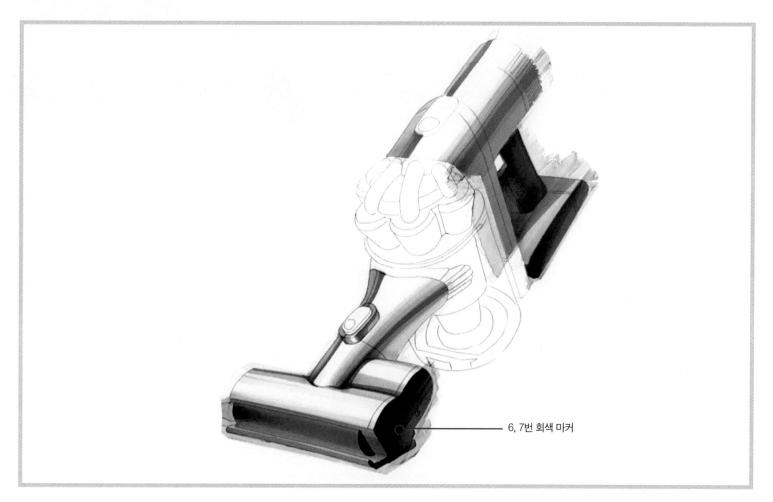

6, 7번 회색 마커

103
렌더링

6, 7번 회색 마커를 이용하여 측면의 덩어리를 만들어 준다.

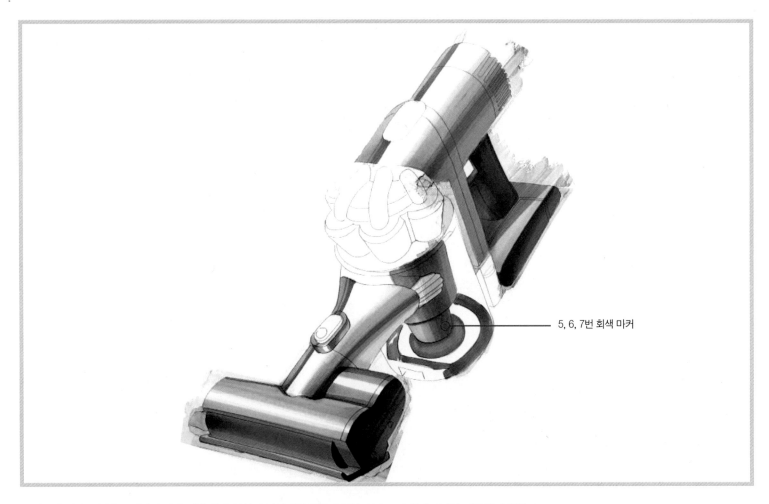

휴대용 청소기

5, 6, 7번 회색 마커

몸체의 투명한 부분을 표현하기 전에 안쪽 둥근 부분의 덩어리를 만들어 준다. 5, 6, 7번 회색 마커를 이용하여 칠한다.

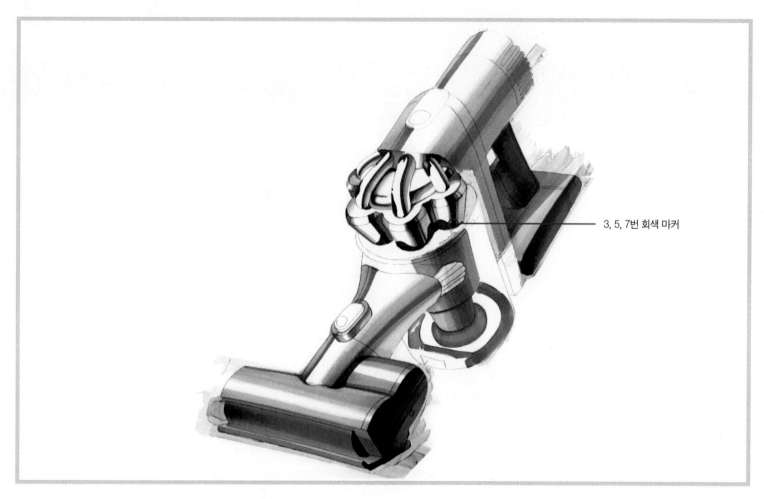

3, 5, 7번 회색 마커

몸체 위 금속 느낌을 표현하기 위해 3, 5, 7번 회색 마커를 이용하여 칠한다.

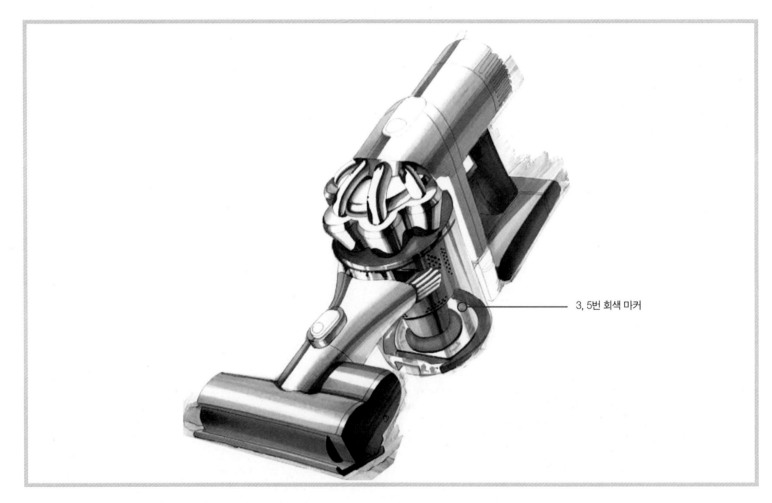

3, 5번 회색 마커

중간 투명 느낌을 주기 위해 3, 5번 회색 마커를 이용하여 표현한다.

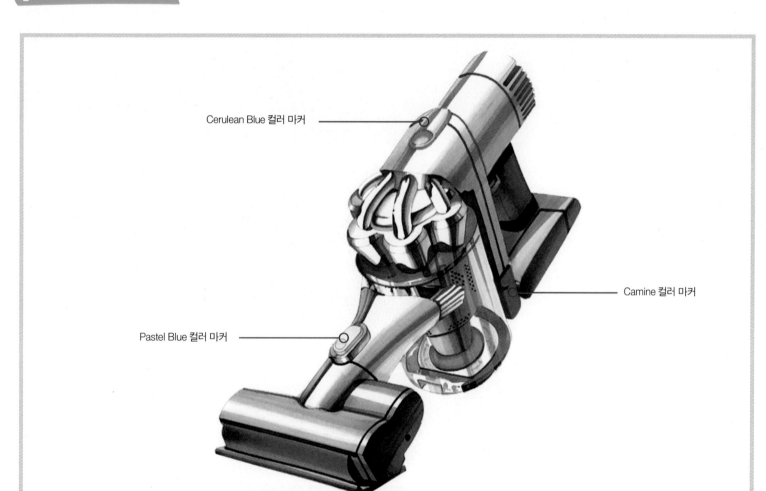

Cerulean Blue 컬러 마커

Camine 컬러 마커

Pastel Blue 컬러 마커

Pastel Blue 컬러 마커를 칠한 후, Cerulean Blue 컬러 마커를 칠해 덩어리를 만들어 준다.
Camine 컬러 마커로 칠한다.

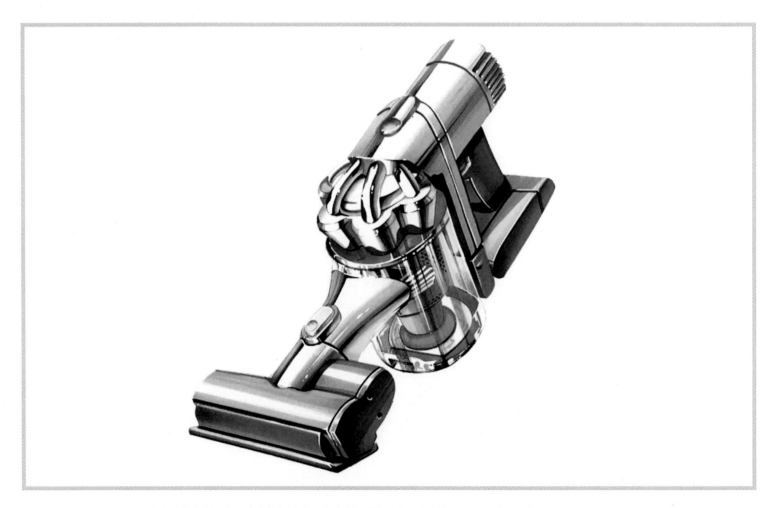

흰색, 검은색 색연필을 이용하여 전반적인 형태를 정리한다. 화이트 수정액을 이용하여 하이라이트 부분을 찍어준다.

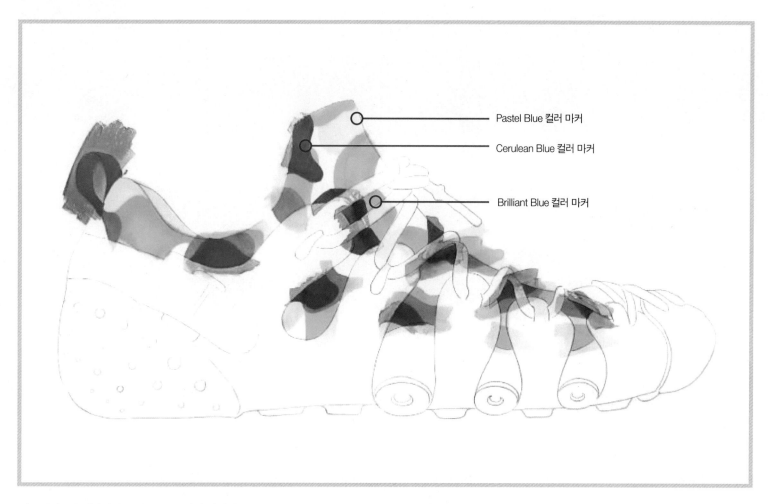

Pastel Blue 컬러 마커

Cerulean Blue 컬러 마커

Brilliant Blue 컬러 마커

피스테이프를 제거한 후 Pastel Blue 컬러 마커와 Cerulean Blue, Brilliant Blue 컬러 마커를 이용하여 천의 무늬를 표현한다.

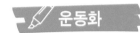

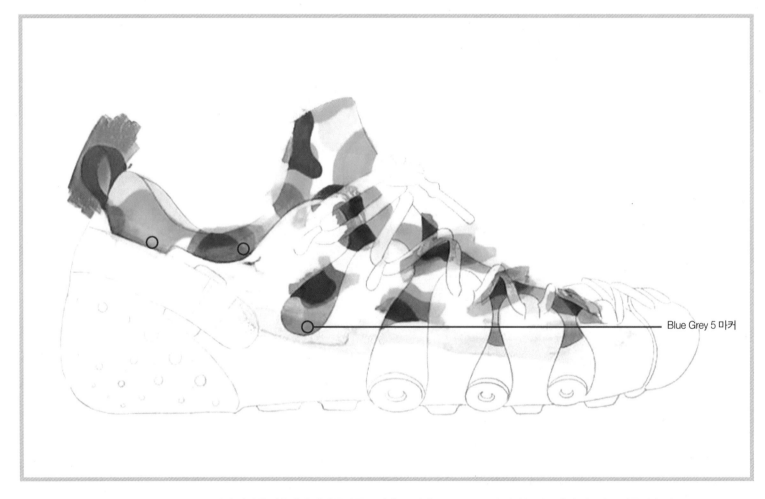

Blue Grey 5 마커

Pastel Blue, Cerulean Blue, Brilliant Blue 컬러 마커를 이용하여 천의 무늬를 표현하고, 위에 Blue Grey 5번 마커를 이용하여 덩어리를 만들어 준다.

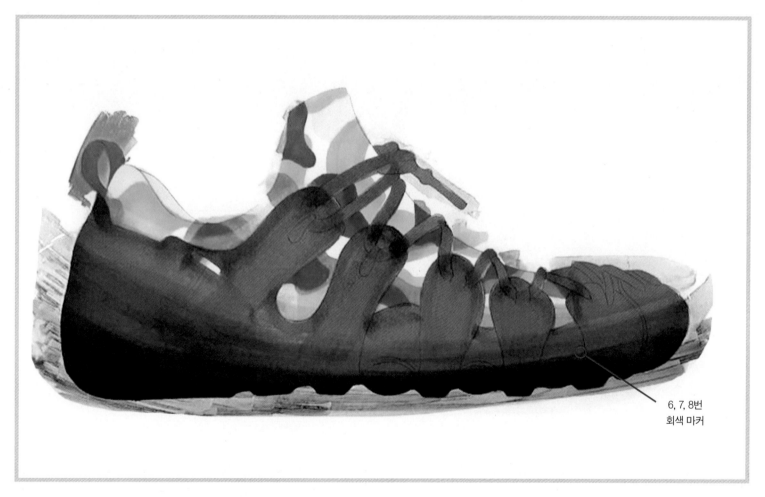

6, 7, 8번
회색 마커

6, 7, 8번 회색 마커를 이용하여 하단 부분의 덩어리를 만들어 준다.

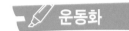
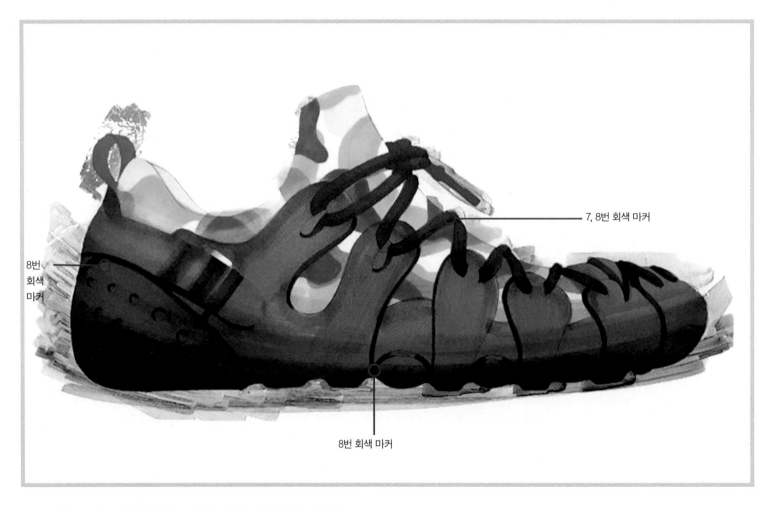

7, 8번 회색 마커

8번
회색
마커

8번 회색 마커

7, 8번 회색 마커를 이용하여 하단 부분의 두께 부분과 끈 부분을 칠한다.

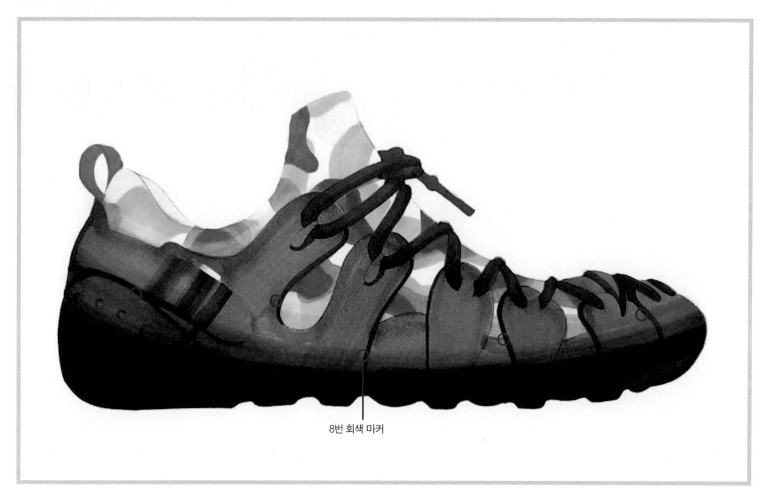

8번 회색 마커

8번 회색 마커를 이용하여 덩어리를 만들어 준다.

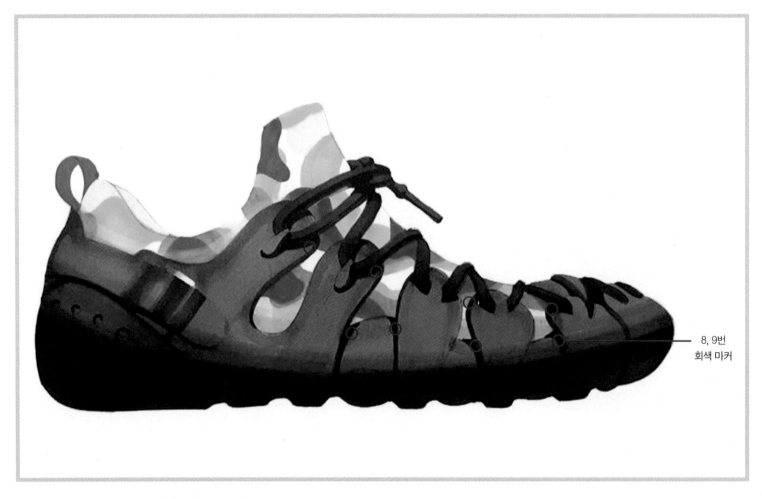

8, 9번
회색 마커

8, 9번 회색 마커를 이용하여 그림자를 만들어 준다.

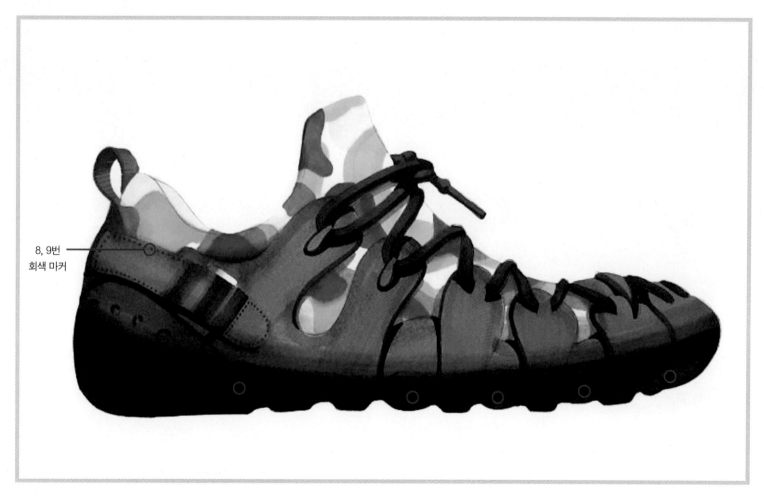

8, 9번
회색 마커

8, 9번 회색 마커를 이용하여 그림자를 만들어 주고 컬러 부분도 정리해 준다.

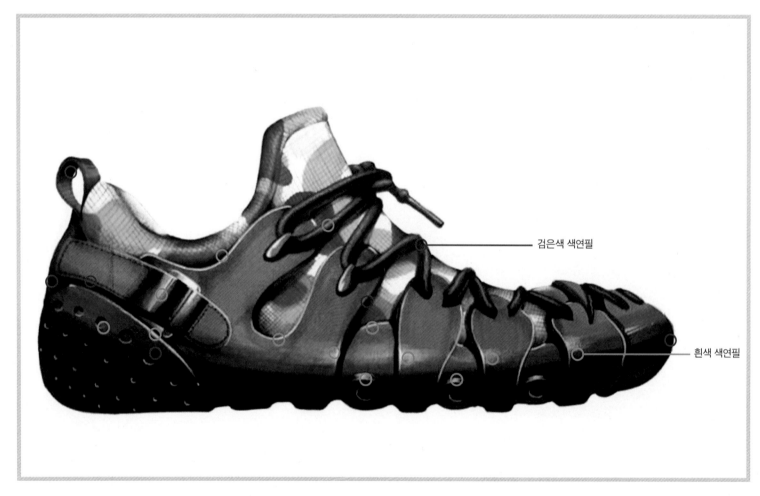

검은색 색연필

흰색 색연필

흰색, 검은색 색연필을 이용하여 그림자 윤곽선을 정리해 준다.

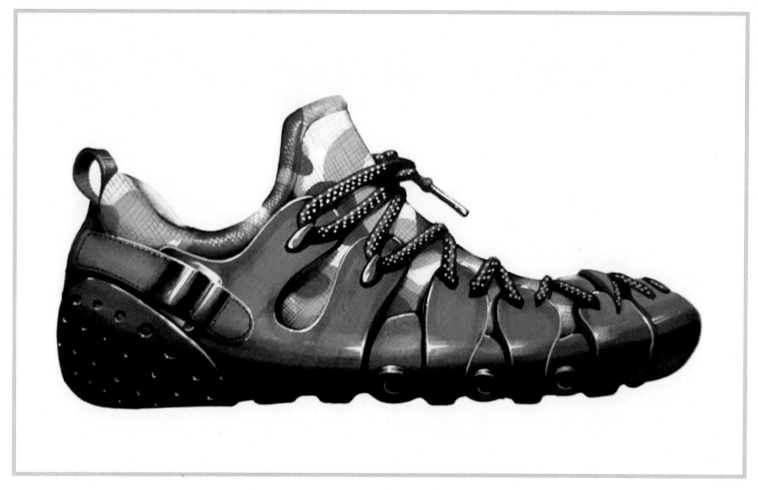

흰색, 검은색 색연필을 이용하여 전반적인 형태를 정리한다. 화이트 수정액을 이용하여 하이라이트 부분을 찍어준다.

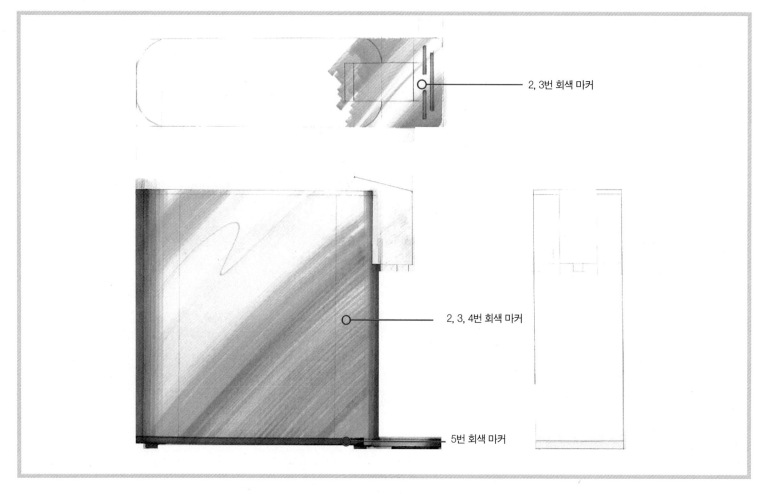
2, 3번 회색 마커

2, 3, 4번 회색 마커

5번 회색 마커

피스테이프를 제거한 후 2, 3번 회색 마커를 이용하여 윗부분을 칠하고, 몸체의 측면 부분을 2, 3, 4번 회색을 이용하여 칠한다. 하단 부분은 5번 회색 마커를 이용하여 칠한다.

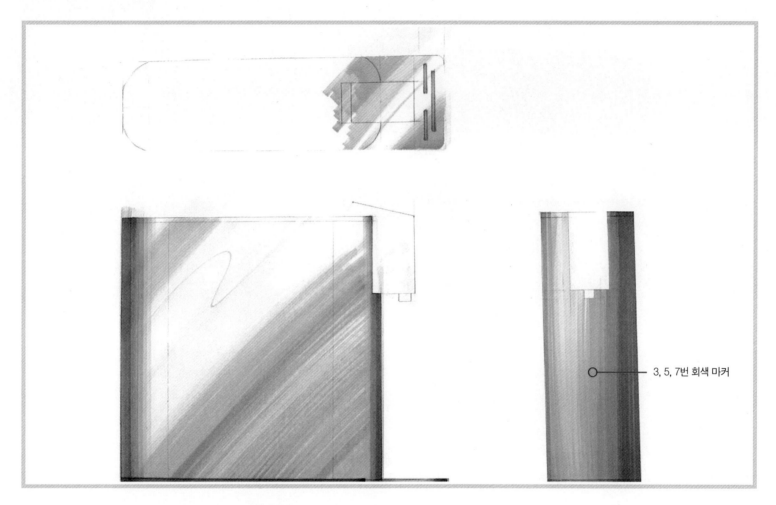

3, 5, 7번 회색 마커

정면 부분에 3, 5, 7번 회색 마커를 이용하여 덩어리를 만든다.

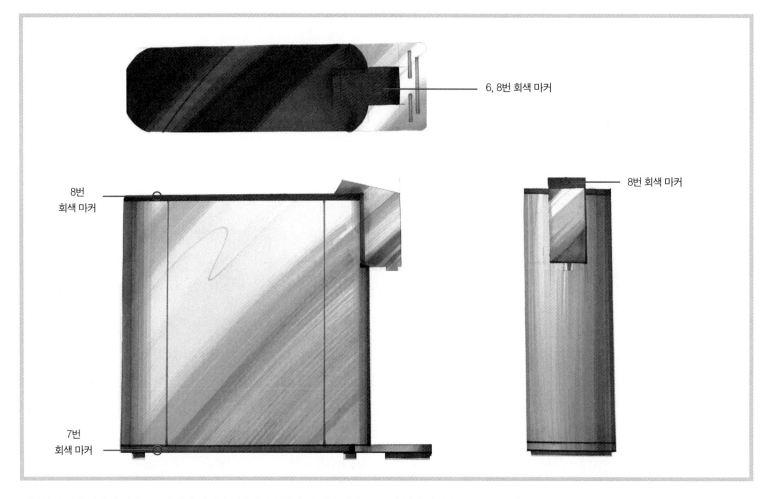

6, 8번 회색 마커

8번
회색 마커

8번 회색 마커

7번
회색 마커

윗부분의 면을 만들기 위해 6, 8번 회색 마커를 이용하여 칠한다. 측면과 정면도 7, 8번 회색 마커를 이용하여 칠한다.

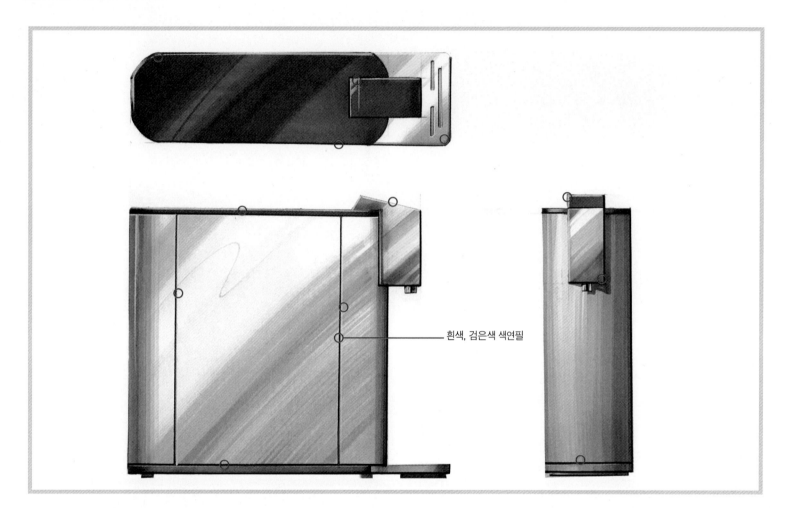

흰색, 검은색 색연필

흰색, 검은색 색연필을 이용하여 파팅(홈)라인 윤곽선을 정리해 준다.

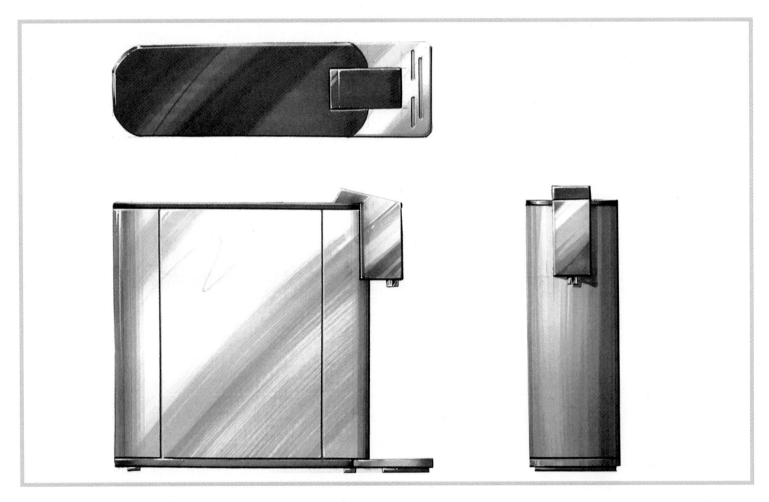

흰색, 검은색 색연필을 이용하여 전반적인 형태를 정리한다. 화이트 수정액을 이용하여 하이라이트 부분을 찍어준다.

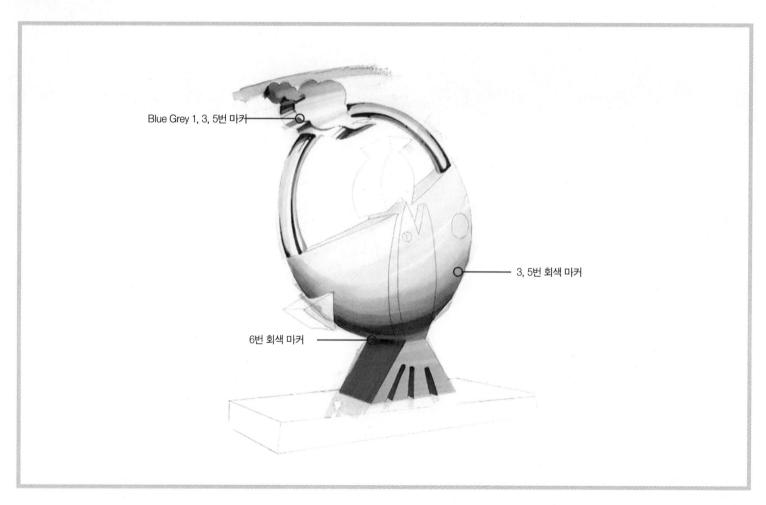

Blue Grey 1, 3, 5번 마커

3, 5번 회색 마커

6번 회색 마커

Blue Grey 1, 3, 5번 마커를 이용하여 금속 질감을 만들어 준다. 회색 마커 3, 5번을 이용하여 원형 덩어리를 만들고, 회색 6번 마커를 이용하여 어둠을 만들어 준다.

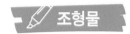

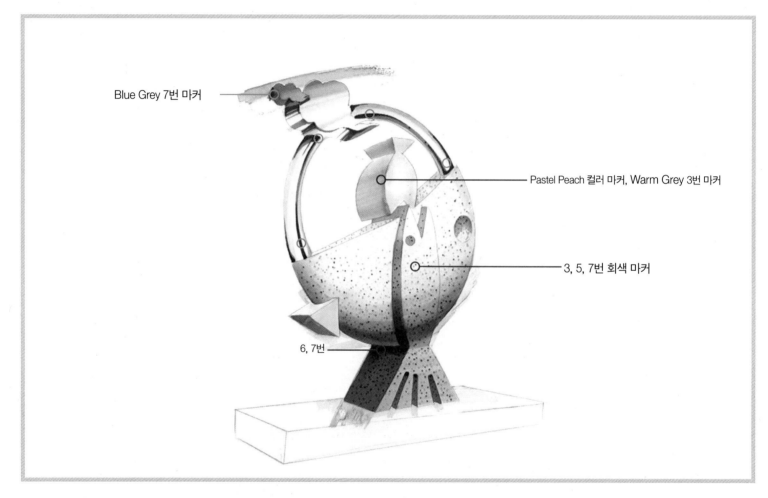

Blue Grey 7번 마커

Pastel Peach 컬러 마커, Warm Grey 3번 마커

3, 5, 7번 회색 마커

6, 7번

Blue Grey 7번 마커를 이용하여 금속의 강한 면을 강조해 준다. 회색 6, 7번 마커를 이용하여 덩어리를 강조하고, 3, 5, 7번 회색 마커의 가는 촉을 이용하여 질감을 표현한다. Pastel Peach 컬러 마커와 Warm Grey 3번 마커를 사용하여 칠한다.

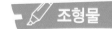

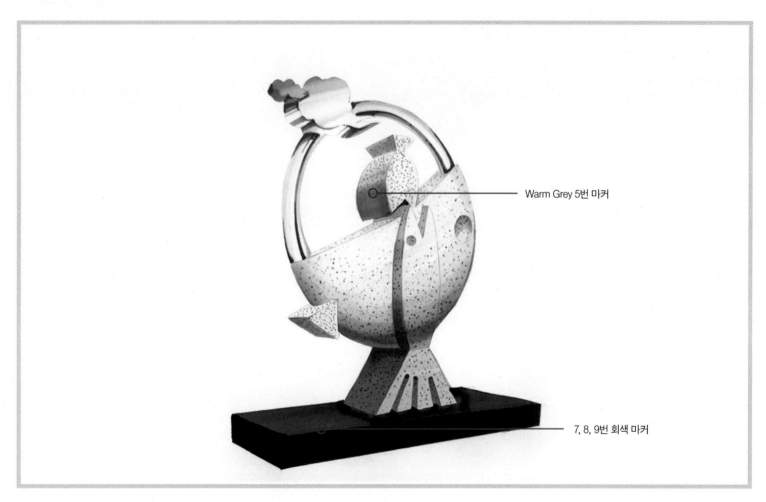

Warm Grey 5번 마커

7, 8, 9번 회색 마커

Warm Grey 5번 마커를 사용하여 덩어리를 잡아 준다. 회색 마커 7, 8, 9번 회색 마커를 이용하여 하단 덩어리 작업을 한다.

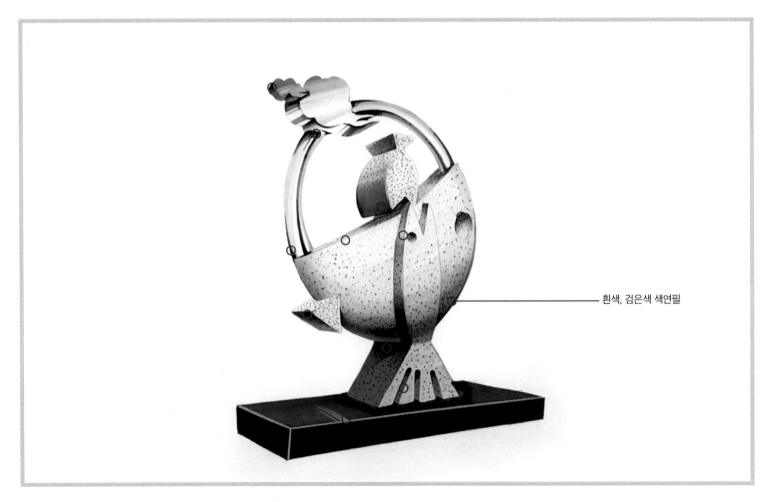

흰색, 검은색 색연필

흰색, 검은색 색연필을 이용하여 전반적인 형태를 정리한다.

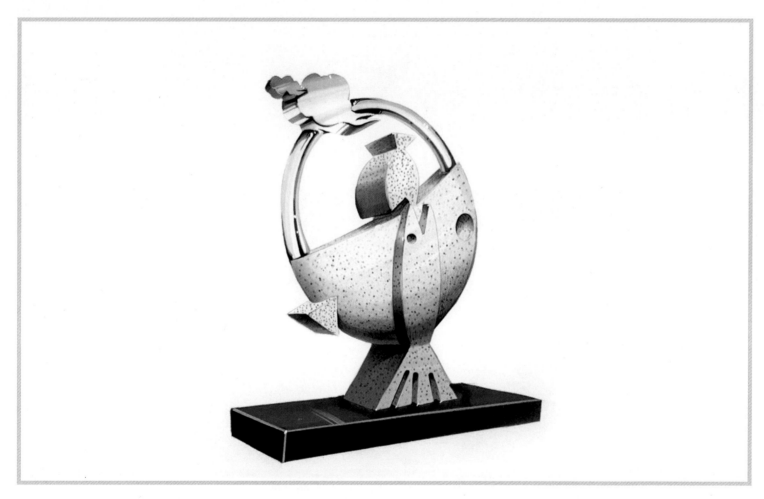

흰색, 검은색 색연필을 이용하여 전반적인 형태를 정리한다. 화이트 수정액을 이용하여 하이라이트 부분을 찍어준다.

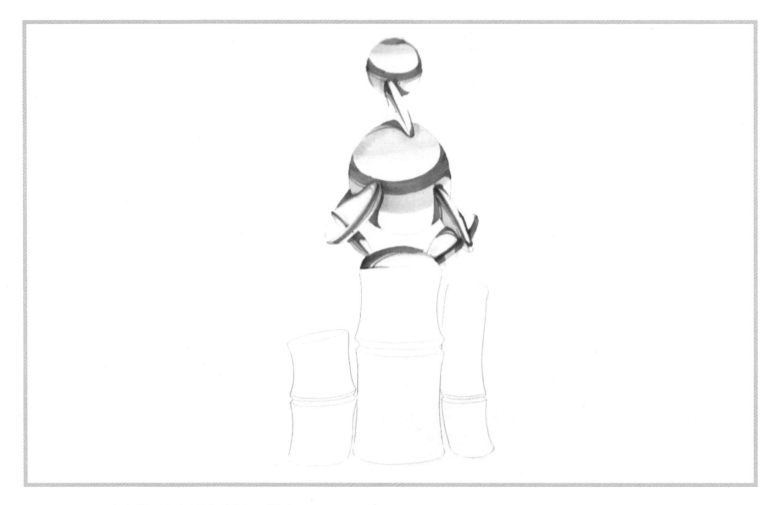

Blue Grey 1, 3, 5번 마커를 이용하여 금속 질감을 표현한다.

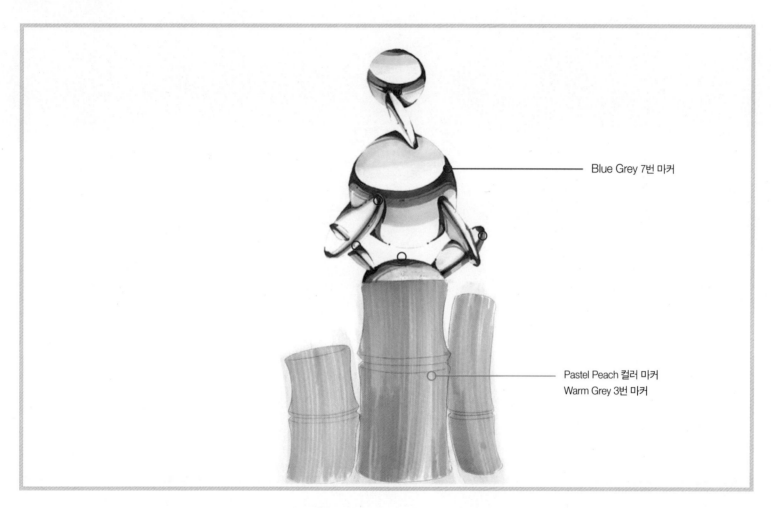

Blue Grey 7번 마커

Pastel Peach 컬러 마커
Warm Grey 3번 마커

Blue Grey 7번 마커를 이용하여 금속 질감을 강조한다. 하단에는 밑바탕색으로 Pastel Peach 컬러 마커를 칠한 후, Warm Grey 3번을 사용하여 색감을 칠한다.

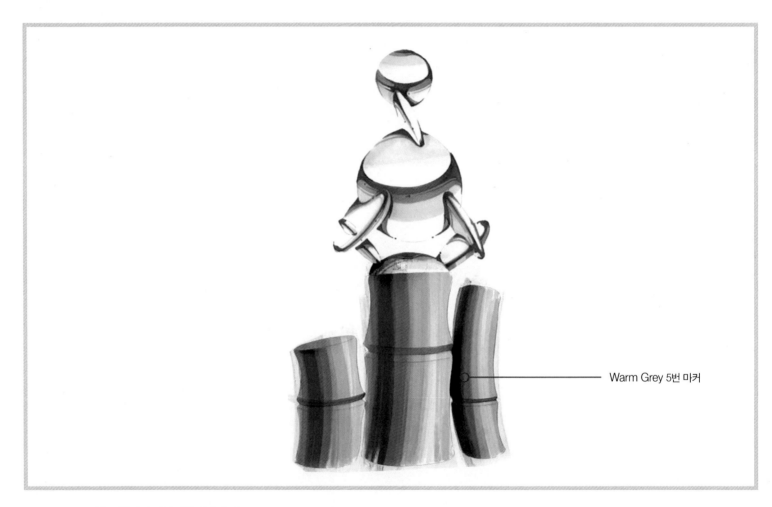

Warm Grey 5번 마커

Warm Grey 5번을 이용하여 덩어리를 잡아 준다.

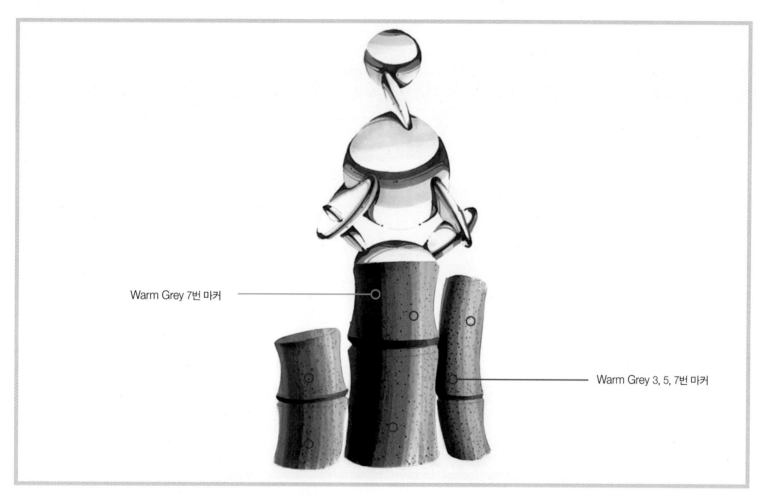

Warm Grey 7번 마커

Warm Grey 3, 5, 7번 마커

Warm Grey 7번을 이용하여 덩어리를 잡아 준다. 질감 표현을 위해 Warm Grey 3, 5, 7번 마커의 작은 촉을 사용하여 표현한다.

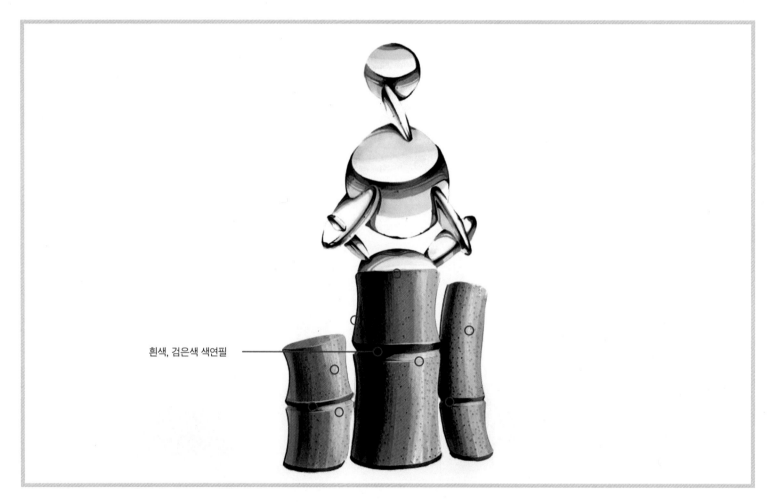

흰색, 검은색 색연필

흰색, 검은색 색연필을 이용하여 전반적인 형태를 정리한다.

흰색, 검은색 색연필을 이용하여 전반적인 형태를 정리후 화이트 수정액을 이용하여 하이라이트 부분을 찍어준다.

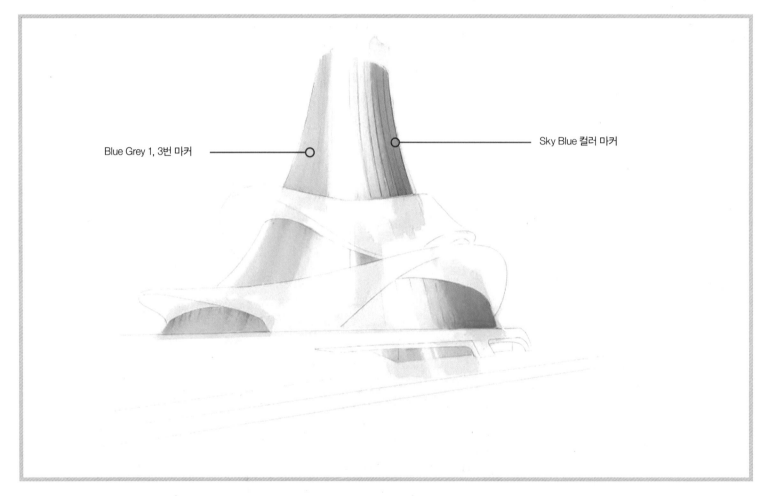

Blue Grey 1, 3번 마커

Sky Blue 컬러 마커

Blue Grey 1, 3번 마커를 이용하여 밑바탕을 칠을 한다. Sky Blue 컬러 마커를 이용하여 건물 유리 질감을 표현한다.

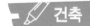
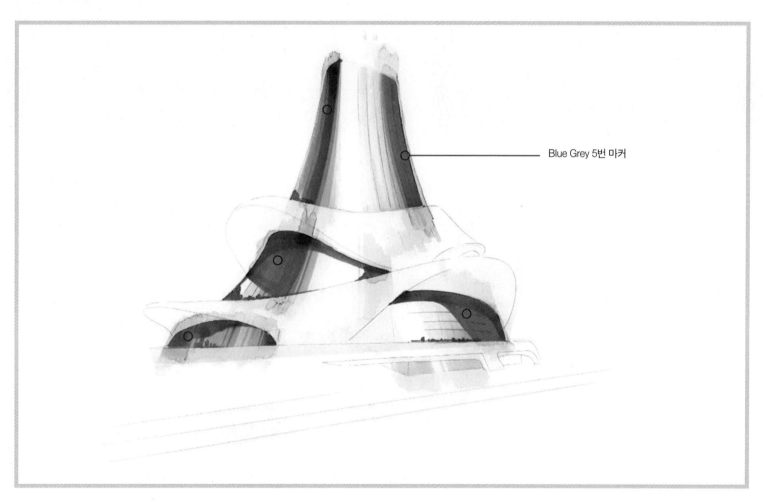

Blue Grey 5번 마커

Sky Blue 컬러 마커를 이용하여 건물 유리 질감을 표현한 후, Blue Grey 5번 마커를 이용하여 유리의 반사 질감을 표현한다.

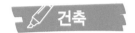
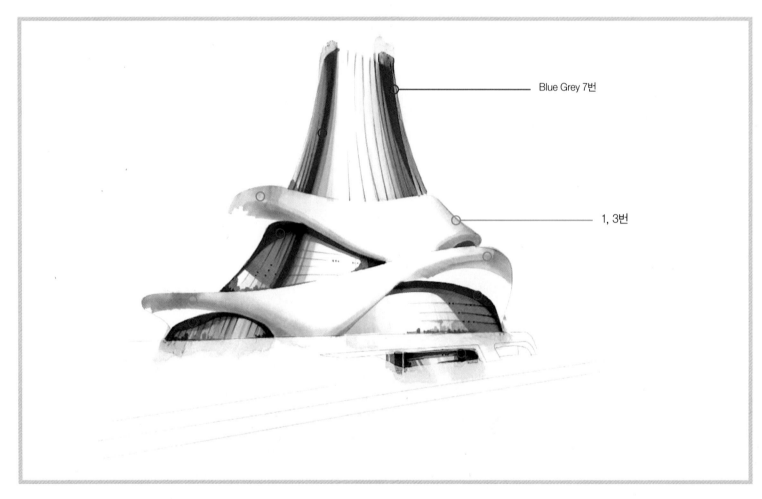

Blue Grey 7번

1, 3번

Blue Grey 7번 마커를 이용하여 유리의 반사 질감을 강조한 후, 회색 마커 1, 3번을 이용하여 덩어리를 만들어 준다.

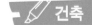
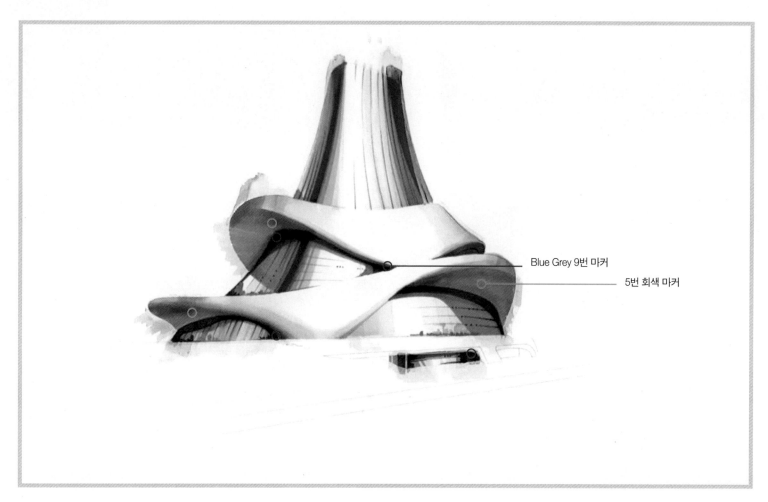

Blue Grey 9번 마커

5번 회색 마커

Blue Grey 9번 마커를 이용하여 유리의 반사 질감을 한번 더 강조한다. 회색 마커 5번을 이용하여 덩어리를 만들어 준다.

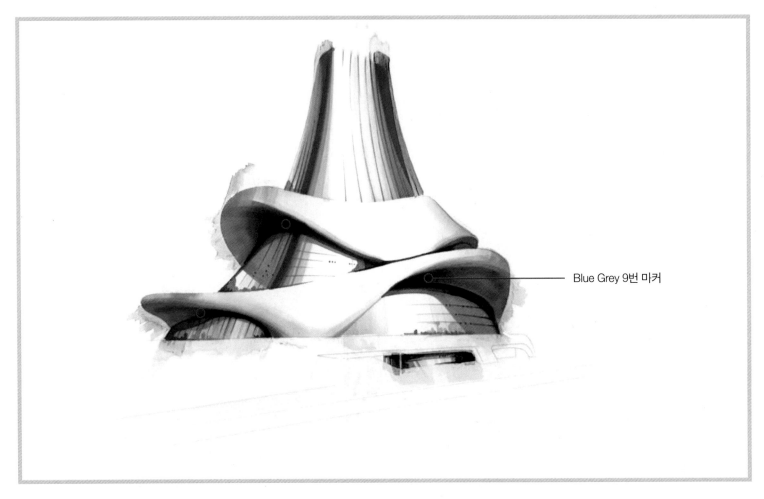

Blue Grey 9번 마커

Blue Grey 9번 마커를 이용하여 유리의 반사 질감을 한 번 더 강조한 후, 회색 마커 7번을 이용하여 덩어리를 만들어 준다.

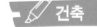

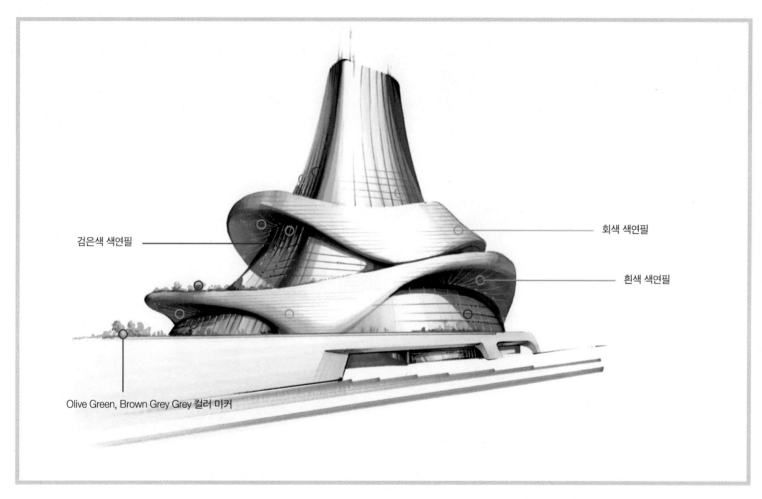

검은색 색연필

회색 색연필

흰색 색연필

Olive Green, Brown Grey Grey 컬러 마커

Olive Green, Brown Grey 컬러 마커를 사용하여 나무를 표현한다. 흰색, 회색, 검은색 색연필을 이용하여 전반적인 형태를 정리한다.

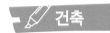

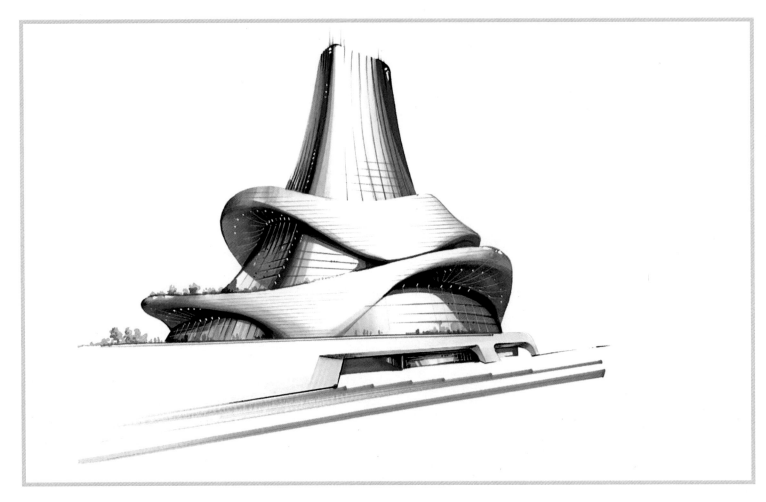

흰색, 검은색 색연필을 이용하여 전반적인 형태를 정리한 후, 화이트 수정액을 이용하여 하이라이트 부분을 찍어준다.

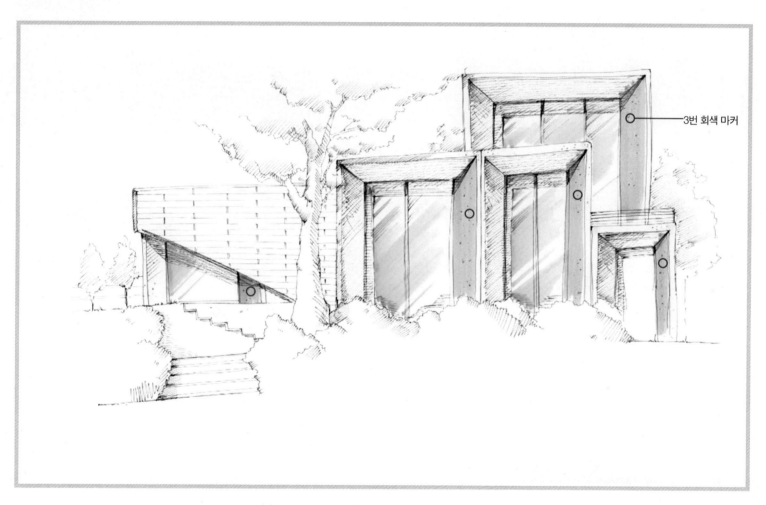

3번 회색 마커

Sky Blue 컬러 마커를 사용하여 유리 질감을 표현한다. 회색 3번 마커를 이용하여 칠한다.

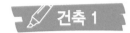
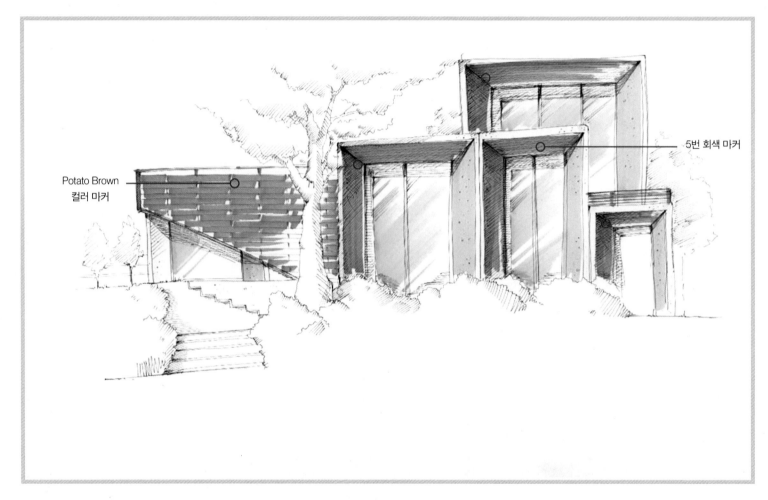

Potato Brown
컬러 마커

5번 회색 마커

회색 5번 마커를 이용하여 덩어리를 표현하고, Potato Brown 컬러 마커를 사용하여 칠한다.

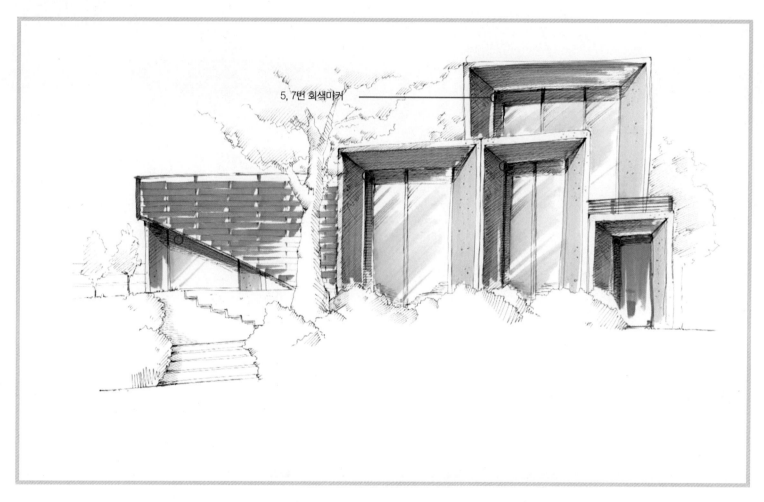

5, 7번 회색마커

회색 5, 7번 마커를 이용하여 덩어리를 표현한다.

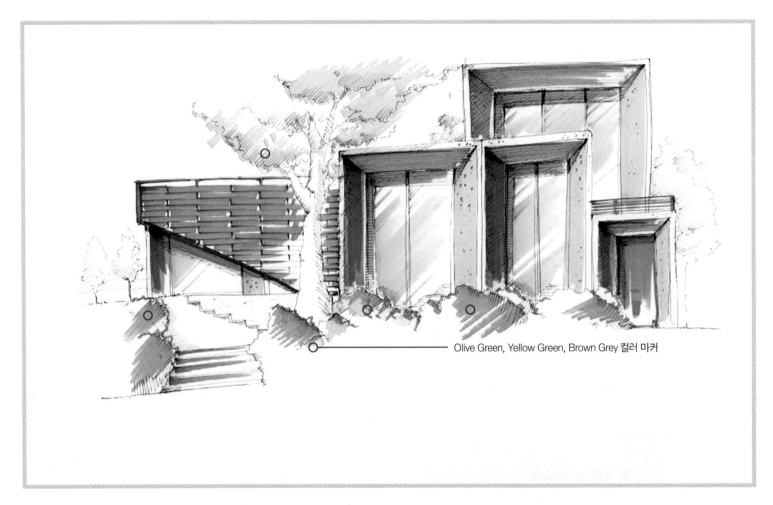

Olive Green, Yellow Green, Brown Grey 컬러 마커

Olive Green, Yellow Green, Brown Grey 컬러 마커를 이용하여 조경을 표현한다.

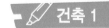

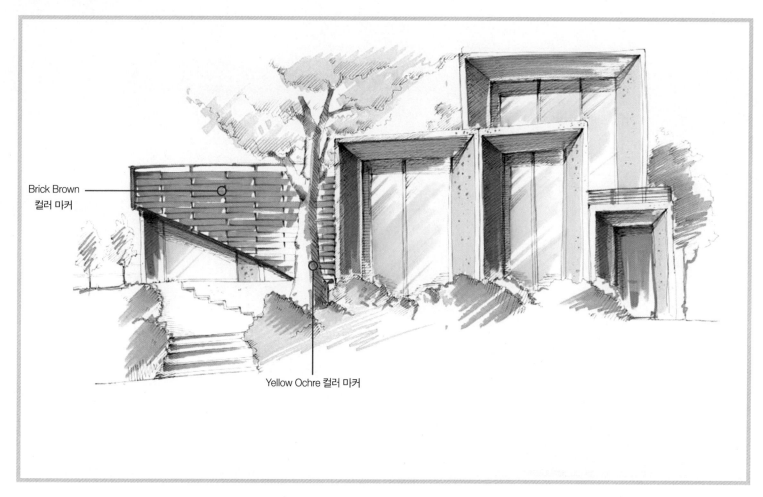

Brick Brown
컬러 마커

Yellow Ochre 컬러 마커

Yellow Ochre, Brick Brown 컬러 마커를 이용하여 정리를 한다.

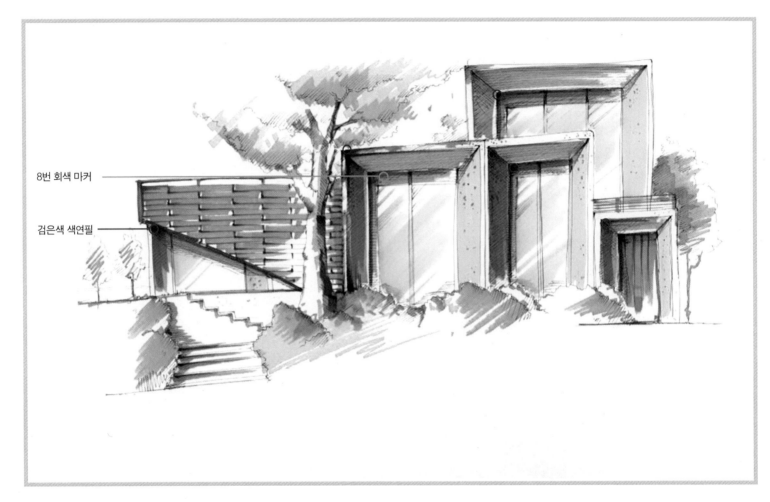

8번 회색 마커

검은색 색연필

회색 8번 마커와 검은색 색연필을 이용하여 전반적인 형태를 정리한다.

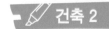
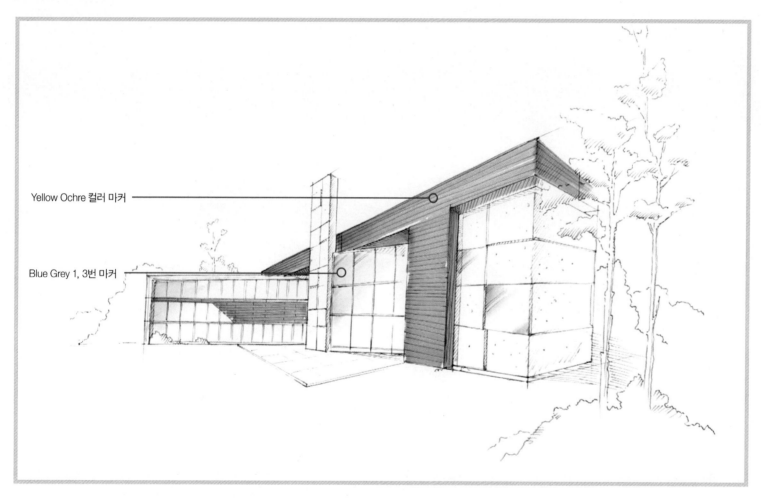

Yellow Ochre 컬러 마커

Blue Grey 1, 3번 마커

Yellow Ochre 컬러 마커를 이용하여 칠을 한다. Blue Grey 1, 3번 마커를 이용하여 유리 질감을 표현한다.

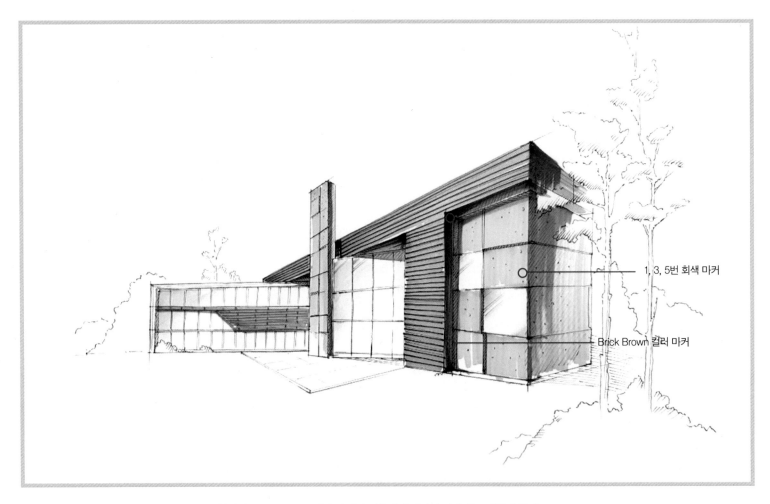

1, 3, 5번 회색 마커

Brick Brown 컬러 마커

회색 1, 3, 5번 마커를 이용하여 건물 외벽을 칠한다. Brick Brown 컬러 마커를 이용하여 외벽의 덩어리를 만들어 준다.

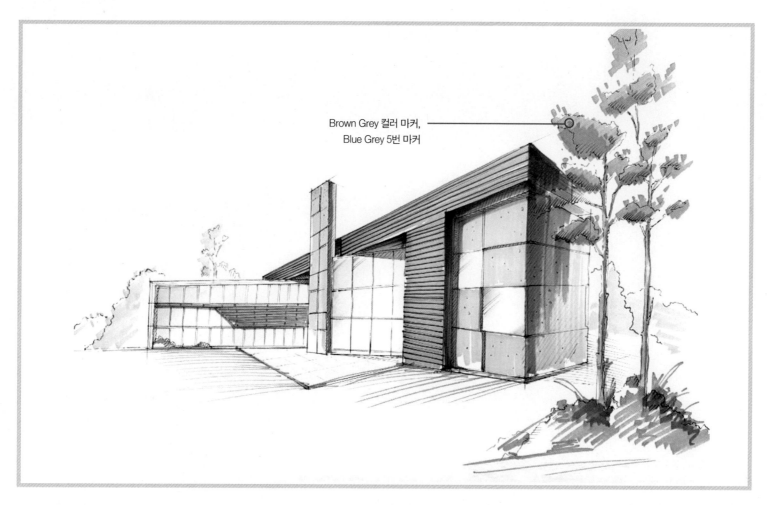

Brown Grey 컬러 마커,
Blue Grey 5번 마커

Brown Grey 컬러 마커를 이용하여 조경을 표현하고, Blue Grey 5번 마커를 사용하여 조경의 덩어리를 표현한다.

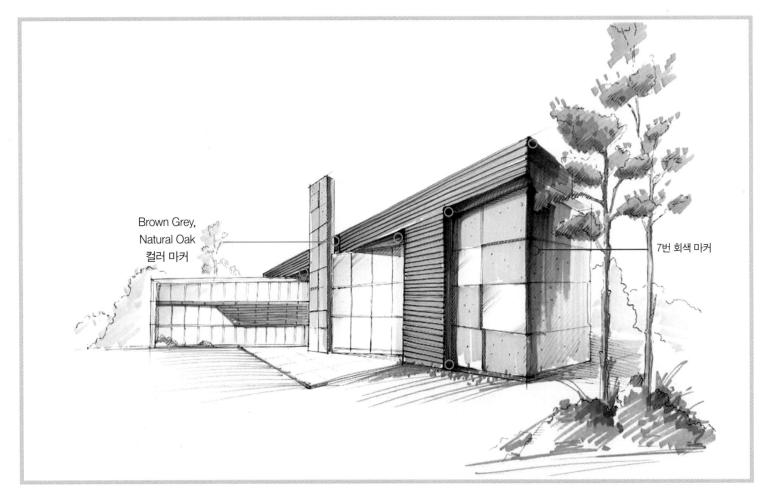

Brown Grey,
Natural Oak
컬러 마커

7번 회색 마커

Brown Grey, Natural Oak 컬러 마커와 회색 7번 마커를 이용하여 전반적인 형태를 정리한다.

렌더링 완성작

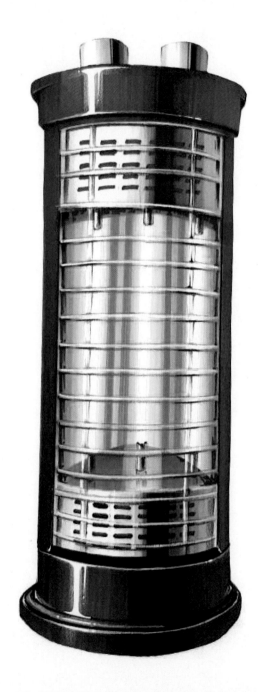

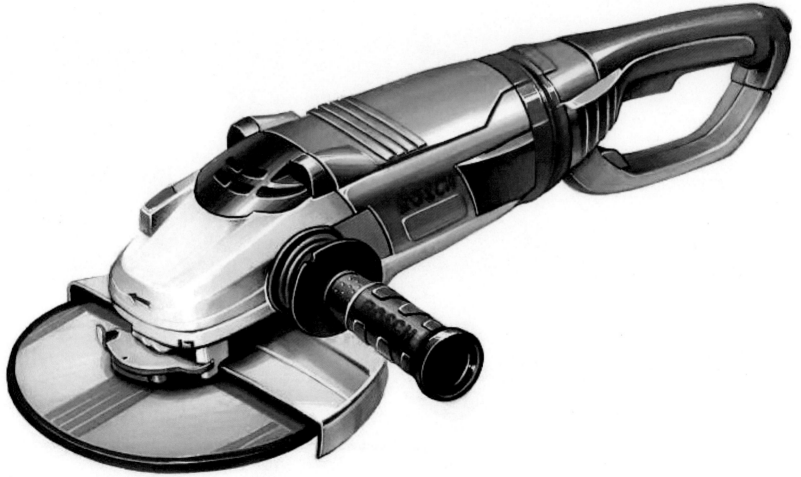

그라인더

렌더링 완성작

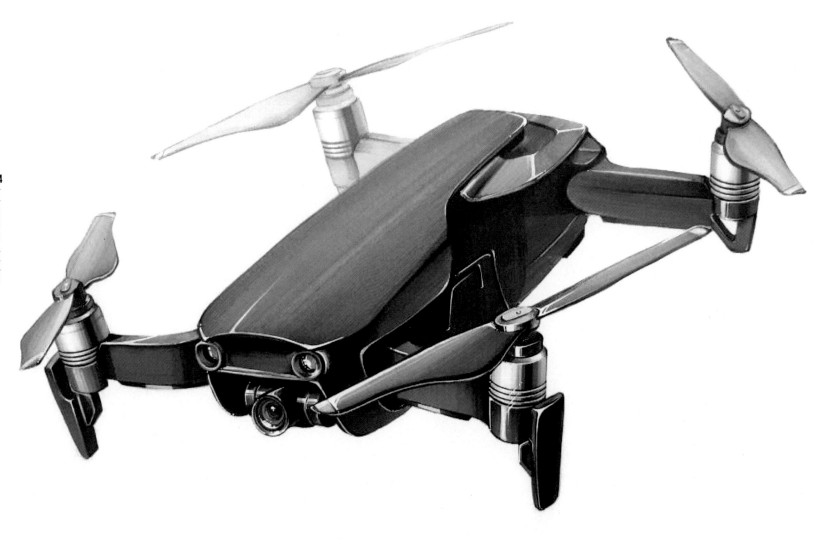

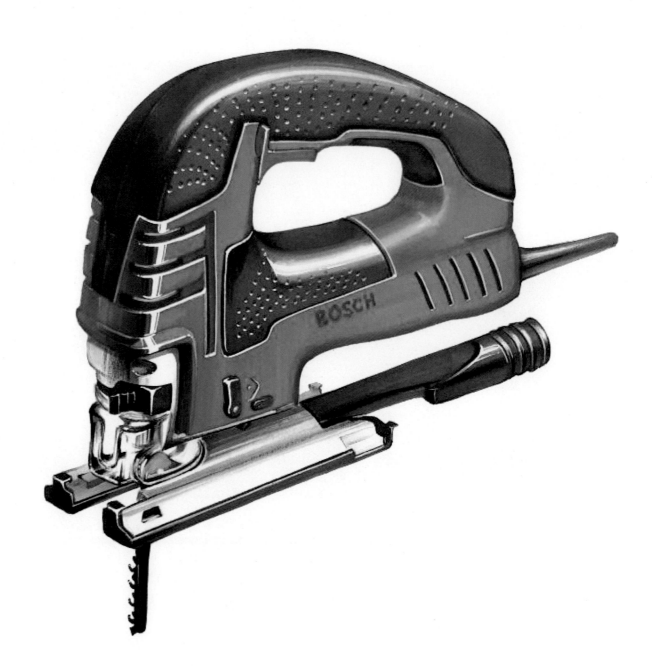

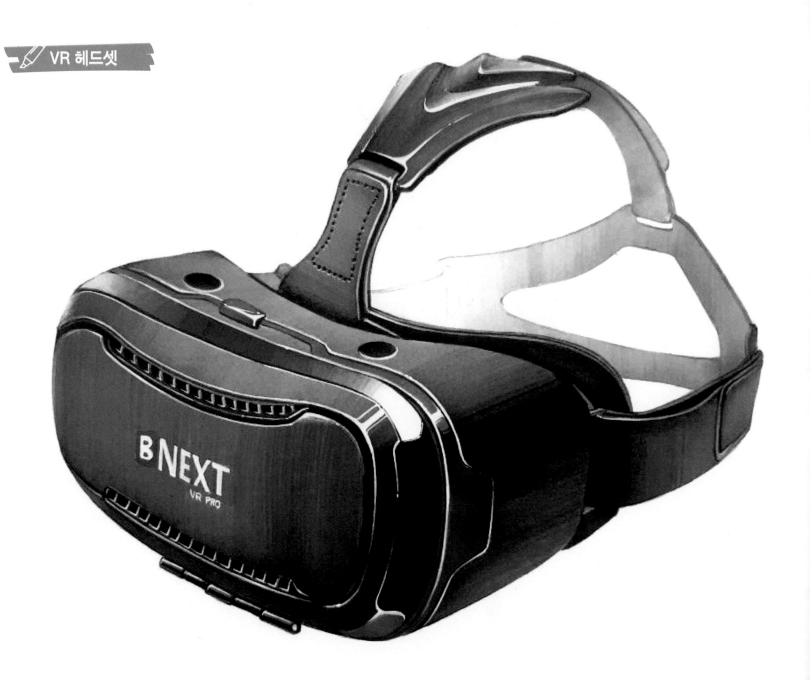

PART 05

렌더링 스케치

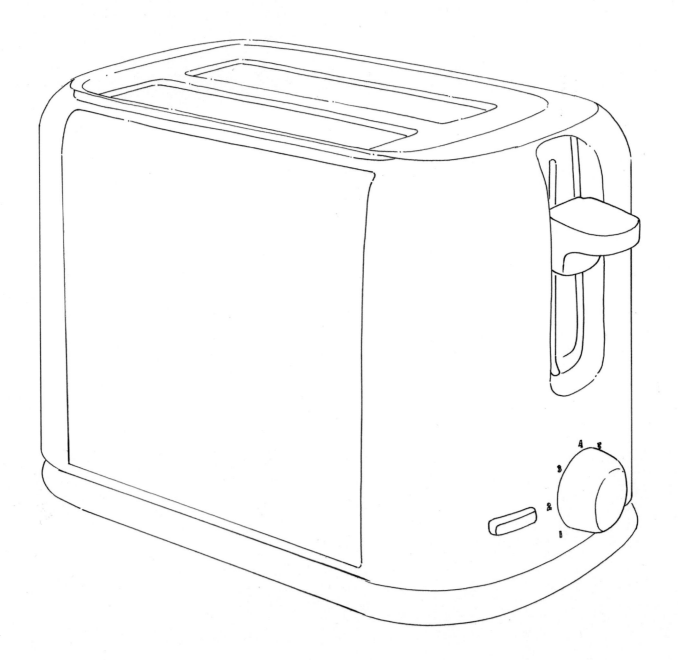

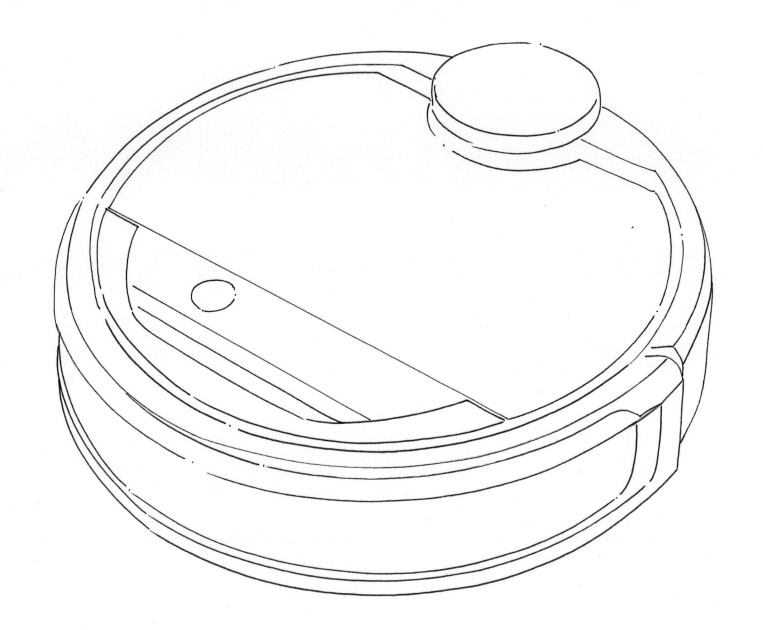

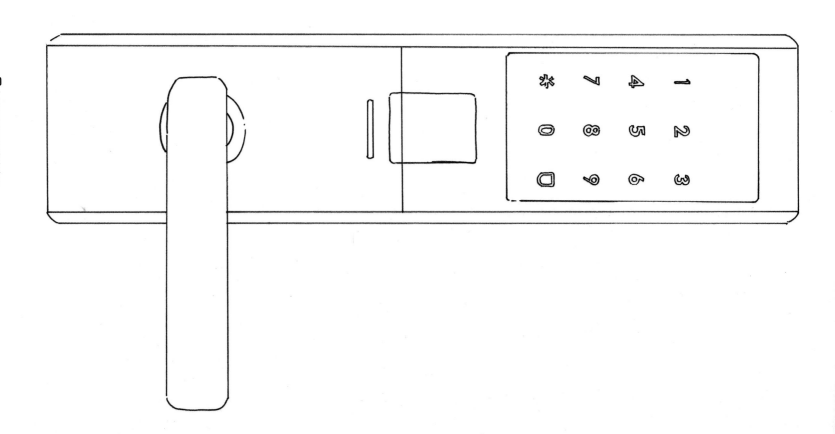

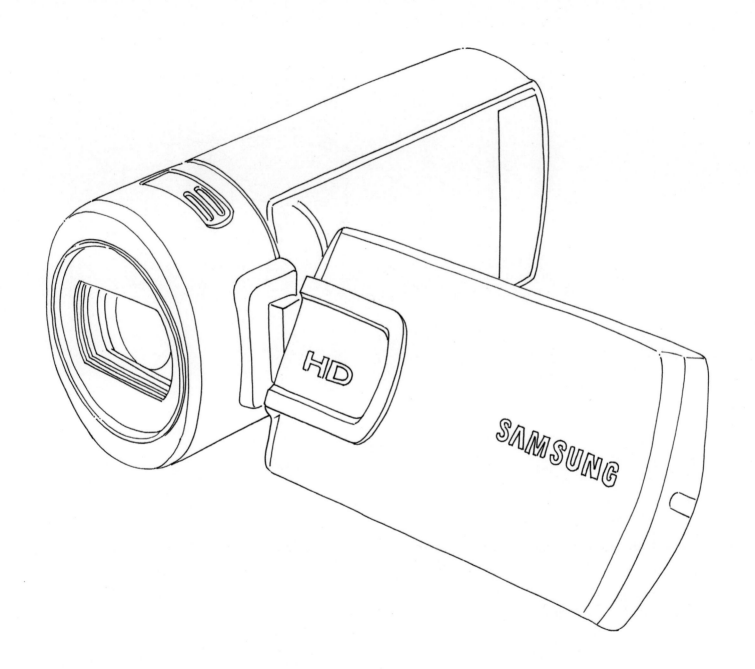

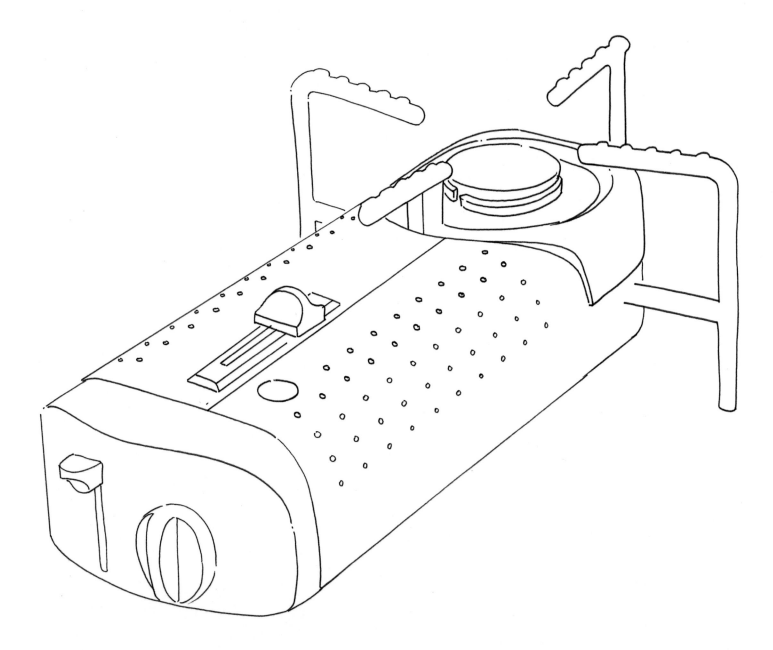

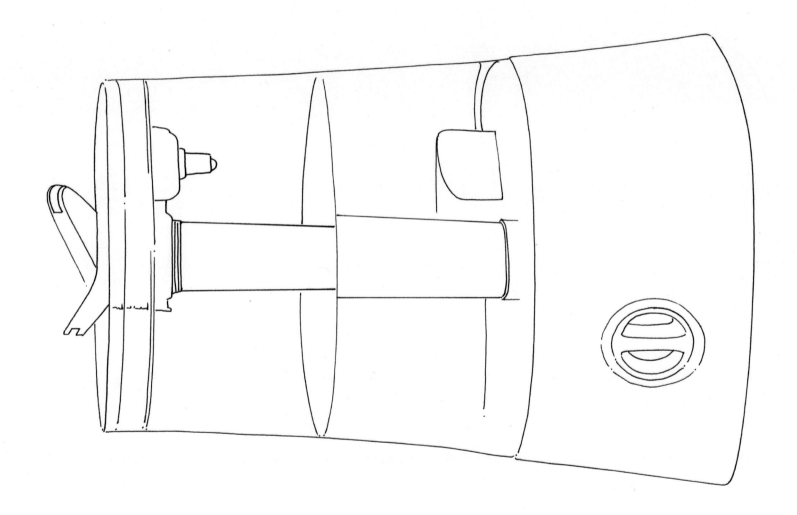

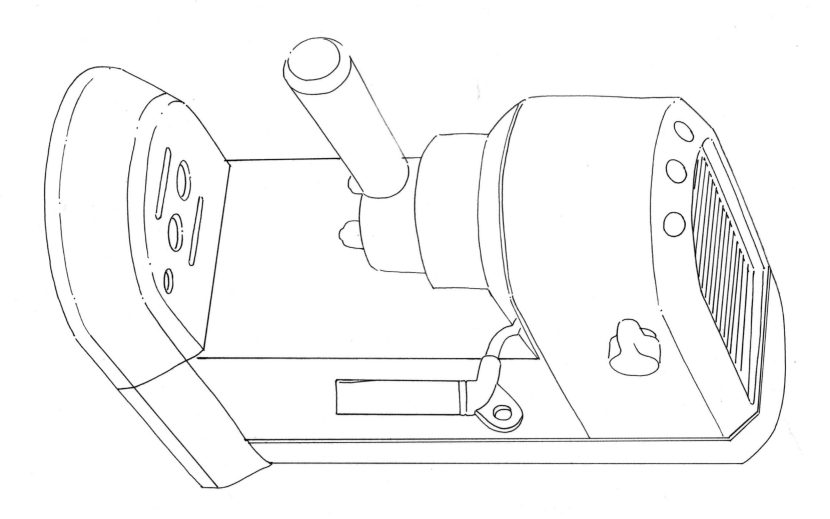

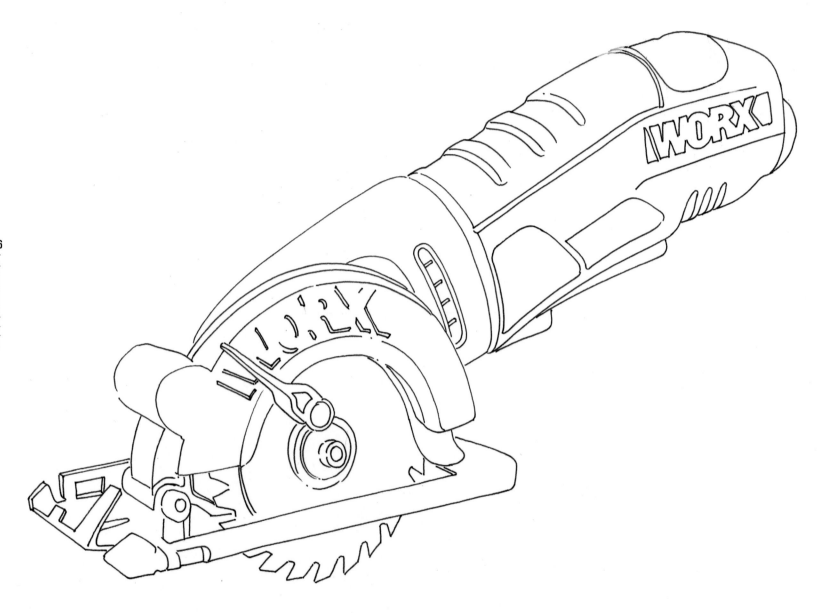

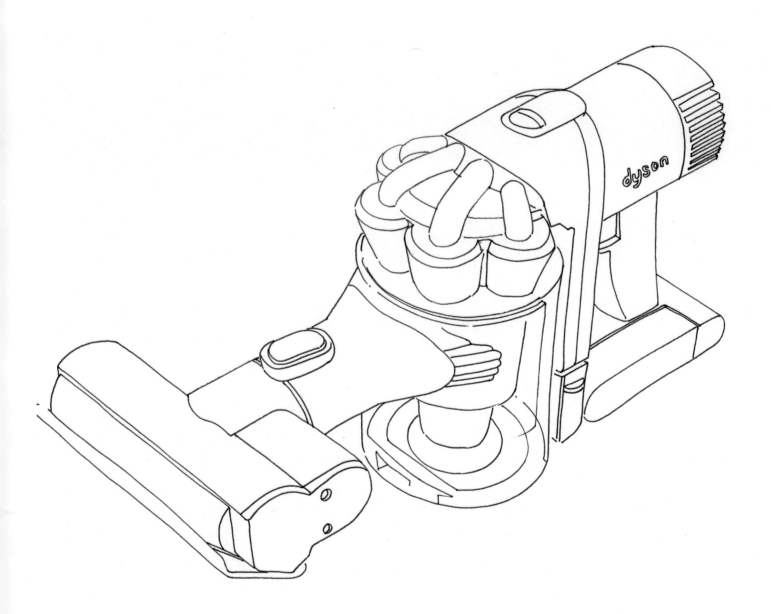

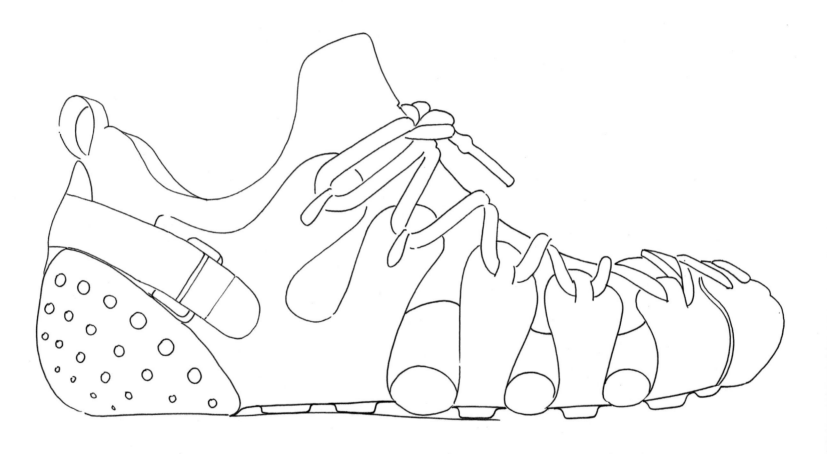

신민섭

창원남고등학교 졸업
창원대학교 산업디자인학과 졸업(제품 및 환경디자인 전공)
창원대학교 산업디자인학과 석사졸업(제품 및 환경디자인 전공)
창원대학교 산업디자인학과 박사수료(제품 및 환경디자인 전공)

디자인기획 ID4 대표
아트인테리어 대표
국제대학교, 영산대학교, 창원대학교 출강(15~19년)
경남디자인협회 이사
창조예술 "솔" 이사
창원 성산대전 운영 위원
마산 미술연합회 회원
한국디자인학회 회원
창원 중앙라이온스클럽 이사
오동동 제항군인회 이사
양덕동 새마을협회 지도자

창원신진작가출품 / 3.15아트센터
경남산업디자인협회전 / 진주
창원신진작가출품 / 3.15아트센터
경남산업디장인협회전 / 진주
제1회 산업디자인 개인전 / 3.15아트센터
경남산업디자인협회전 / 성산아트홀
국제교류예술제 / 창원대학교
제2회 제품디자인 개인전 / 조현욱아트홀
제3회 제품디자인 개인전 / 조현욱아트홀
제4회 환경 및 제품디자인 개인전 / 조현욱아트홀
그 외 다수

저/ 제품디자인의 프로세스 실무 과정, 북랩, 2018.